U0046772

文學家筆下的桃園藝術職人

陳謙——主編

戀戀桃花源

目錄

01

林英哲——七十五歲才開始畫畫的鄉村寫實畫派

張捷明

驚奇

人生七十才開始，他還要再慢五年，一位七十五歲才開始畫畫的鄉村寫實畫派老畫家，一出場就驚艷畫壇，著實令人敬佩與好奇。

他的畫作比照片還要好看，一幅《水鴨戲水圖》，攪動水面，波光粼粼栩栩如生，紅到日本，受到邀展，並贏得日本繪畫協會的讚賞，成為當時唯一入選的外國作品，再從日本紅回台灣。而在日本展出的鄉村系列畫作，更感動許多戰前住在台灣的灣生日本人，得以讓他們從二十一世紀的畫作裡，像打開卡通哆啦A夢的任意門，越過一甲子時光並遠渡兩千公里海面，直接進入戰前他們的生活場所。這些經歷戰火而遠離少年故鄉的老人家們，其實已逐漸凋零，有人輾轉得知這個台灣老藝師畫展，竟呼朋引伴從遠遠近近相約而來，他們哭著看紙上童年，撫慰了不知多少鄉愁，還相約不可期的再見。

還有一幅題名《牽牛花》，是在日本福島三一一大地震時，老藝師正在日本千葉縣展出，他特別畫下這幅畫，在斷垣殘壁中仍然堅強往上爬的牽牛花，用以鼓勵日本民眾，無論如何都要在惡劣的環境下，靠著強烈的生命永遠開着

美麗的花，讓日本觀眾非常感動。

「請問您，畫作畫得像照片，就直接照相好了，為何還要如此費工細細勾勒？」

「那不一樣，在觀景窗裡看到的實際景物，對畫家而言，有些枝節或許是多餘的、有些需求又或許是欠缺的，未必能恰如其分的呈現畫家心中所要的構圖、意象、美感，尤其欠缺一閃而過就不復得的已逝時光，這種記憶裡的影像，只能用心醞釀後，用畫筆呈現出來。我畫鄉村，就是想表達幼年時我在鄉下外公家，記憶中美好的景象，和身邊的事物。就像這張我小

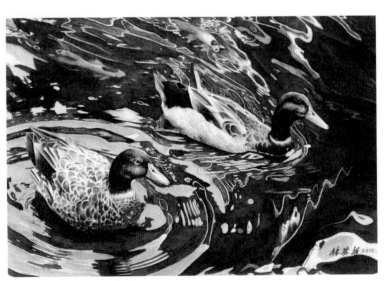

作品《水鴨戲水圖》。

時候看到媽媽們在溪邊洗衣的畫面，那時候水好清澈，好多大人帶著笑聲在水邊洗衣閒話家常，現在即使景物依然，也人事皆非，那時年輕的媽媽們，現在已經垂垂老矣，沒辦法回到從前去拍照，因此，這是畫得精細的畫作，不是相片。」

十三年來老畫家舉辦的畫展已不計其數，二○二一年初，他受桃園文化局邀展，出版一本近兩百幅畫作的畫冊，主要以鄉村景物及廟宇題材為主，還兼及山水庭園風景。這些成就，對一位七十五歲才開始畫畫的老畫家是怎麼辦到的？

「我七十五歲退休後才想到要畫畫。我老婆非常驚訝，從來不曾看我拿畫筆，能畫什麼呢？」

現年八十八歲老藝師，一派輕鬆跟我們這樣說。當我帶著私人翻譯——我的妻子，前往採訪時，頻頻有出乎我意料的答案。

當然啦，人嘛！活到老學到老，退休後學畫畫也是好事，只是，老先生當時並不只是想隨手塗鴉就好，他真的計畫要把台北的房子賣掉，搬去桃園專心從事創作。這是一個多麼瘋狂的想法，他竟然為了還未曾開始的理想，就要大

作品《牽牛花》。

膽賣房子搬家，連美術專科畢業現在從事室內設計的小兒子，都懷疑老爸爸退休計畫的可行性？

於是他拿來一張畫紙，以及畫筆、顏料，請爸爸試筆一下，也就是兒子考老子，看是否一出場就要玩這麼大。結果老婆孩子意想不到，與君結褵將近五十載、睡破多少棉被，竟然不知夫君是被事業耽誤的畫家老才子。

我所以會跨界訪問老藝師，是這幾年桃園文化局長莊秀美，策劃了一系列桃園文學計畫，其中有一項「文學家與藝術家相遇的浪漫」，由十幾位文學工作

天公壇為主題的畫作。

者，跨界訪問有成就的老藝術家，才獲得這個難得的機緣。我抱著向老藝師學習的想法，在預約採訪老人家前，先學習年輕人凡事都上網爬文做功課。

第一個看到的網路資訊是「知名水彩畫家林英哲老藝師，畫自己家鄉嘉義朴子的天公壇畫作，送廟方珍藏，天公壇主任委員林博文表示非常有意義、朴子市長吳品叡，特別回贈在地特色伴手禮給林英哲，並聘為榮譽市民、朴子國中校長曾崇賢，以感謝狀表達校方對林英哲贈送畫作的感謝，並拿來做教材。」

第二個看到的資訊是「二一〇年戀戀台灣風情創作展」。由桃園市文化局邀請並策展，由八十八歲的老藝師，以記憶中的台灣農村與廟宇為主角，作品高達一百幅。

第三個看到的資訊是，老藝師出身嘉義朴子，十一歲的少年林英哲，曾受畫壇大師吳梅嶺指導幾次外出寫生，本想往畫家路發展，但因父親突然病故，扛下家庭重擔後，就此將尚未萌芽的畫家夢想，永遠埋藏在心裡，一直到七十五歲退休後才重拾畫筆，十多年來畫遍舊時台灣農村記憶，與各地宗教廟宇、旅遊行蹤，多次獲邀國內外展覽，並入選日本全國自然繪畫大賞。

這幾項資訊讓我對大師有了粗淺輪廓的認識，卻也產生更多好奇。看著網

路上呈現的畫作，也讓我懷念起我在鄉下的成長經驗，倍覺親切，而細看畫作栩栩如生如同照片，更讓我驚訝，無論顏色、視覺、視角、光影，都如真的，就是所謂寫實畫作。我審視這功力，絕對不是一朝一夕能累積成的。

我仔細思考，老藝師的畫作與成就，已經能在網路上查到，我也無法在畫圖專業上能有什麼不同見解，那麼我就來探究老藝師為何能橫空出世好了，在老藝師的成長過程中，必有故事。我就這樣偕同妻子開啟了充滿期待的請教之行，妻子熟稔台灣客家河洛幾種母語，也善於溝通，必能幫助我採訪。

初見

「我啊！十一歲就跟畫壇大師吳梅嶺外出寫生學畫，當時我小學四年級，正是昭和年間大戰最後階段，戰後仍常停課，梅嶺老師就帶我們出去寫生，可是，要說學畫，也還沒怎麼學到，因為才跟老師幾次寫生，我父親就因病驟然去逝，那年我父親才三十七歲，留下八個孩子，最小的才四個月，母親必須忍住傷痛獨力扛起家計，我是長子，當然也必須放下畫家的夢想、放下父親對我

的期許、放下老師對我的賞識，讀書也以畢業後能就業為目標，所以後來去讀嘉工機械科，因為創業後工廠繁忙，也真的從此沒再拿起過畫筆，連老婆都不知道我曾有過畫家夢想。」

老藝師在接待我們時，娓娓道來曾經有過的少年夢想，眼眸中對父親充滿不捨，對母親的辛苦支持一個家也再三感恩，但當話題觸及他七十七年前少年時代的畫家夢想時，眼睛又亮了起來。原來一個畫家的種子，竟然可以蟄伏心中這麼久依然能萌芽，並在一甲子後開花結果。但我心中有更多的疑惑？幾次寫生的經驗，且經過一甲子不再拿畫筆，功力卻如同蟄伏在夢境中繼續磨練成熟，在七十五歲工業界退休後，就能由夢境自動轉實境，無縫銜接破繭而出，也未免顯得太過神奇。

「當時鄉下，能讀書就非常不容易，為何你父親還願意請名師教你作畫？」

「當時我父親開照相館，家中經濟其實很好，所以有能力培養我，在我七歲時，就買了一台蛇腹相機訓練我，希望我成為攝影家，能繼承他的職業，只是事與願違，父親離世，打亂了他的所有規劃。」

「那您學畫才幾次寫生，為何就能得到老師的賞識？」

「我從小喜歡畫畫，當我二三年級時，學校的壁報就一直是我負責畫的，很受學校和老師的讚賞，那時常常空襲，我就畫飛機啦、戰車啦，所以我的繪畫啟蒙老師吳梅嶺常跟我父親說：『溪北仙啊，你這個兒子將才，對繪圖有天分，要好好培養！』林溪北是我父親的名字，溪北仙是他同輩對他的尊稱，吳老師還特別要他大我一歲的女兒，來叫我去他家跟他學畫，那時剛光復，學校仍在停課，梅嶺老師就帶我們出去寫生，四次或五次。後來父親去世後，老師還再三交代我，不要放棄，要繼續畫，不可停筆。可是家境突然變化，讀初中還要考試想升學，而且讀嘉工時，每天也要花四五個鐘頭坐糖廠小火車加上步行通勤，到後來工作創業，實在都太忙了，終究辜負了老師的期望，只能放棄繪圖興趣，直到一甲子後退休才想到重拾畫筆。」

年輕吳梅嶺老師，果然慧眼。可是這依然讓人好奇，放下畫筆一甲子，功力還能與時俱進嗎？而且老藝師的畫風是寫真派畫家，細筆畫工必須有紮實的功力，這可不是意象畫！可以心之所至筆隨心行。

「請問您，您從小就喜歡繪圖，是否跟父親開照相館有關？」

「有啊！我從小也喜歡照相，我使用過的骨董相機，有一整個櫃子。」

老藝師說完，就轉身進去工作室，隨手拿出一台還有蛇腹鏡頭的哈蘇古董

相機給我們見識一下，哇！骨董耶！

七歲孩子的蛇腹相機

有蛇腹鏡頭的哈蘇古董相機。

「我七歲時，父親買給我的那台蛇腹相機，在當時是可以買一間厝的，有

父親打下的基礎，所以我後來雖然沒有時間畫畫，倒是不曾中斷攝影。」

「那您家境真的富裕呢？」

「是啊！可是我父親遽然過世後，這項家境支柱就沒了，枉費父親的專業。」

「那後來相館就收起來了嗎？」

「沒有，我母親把她接手下來，聘請師傅繼續做，但食指浩繁，家境也不可同日而語了，但還是讓我能唸完初中，再唸嘉工。」

這樣就是了，老藝師的畫圖興趣因工作是中斷了，但對美的影像構圖，實際是一路持續的，我的疑問解答似乎有眉目了，但是，會相佛不一定會刻佛，會照相會洗底片，跟會寫實畫畫，仍是不同領域。

這問題且放下，我在想，青年林英哲，嘉工畢業後，能如願進入工廠賺錢嗎？

「我畢業後先到糖廠實習，在發電室維修，學到很多電器知識與維修能力，後來又進入了台塑企業。」

「大企業喔，很不容易！」

「王永慶先生本來就跟父親認識，當時台塑企業正在發展初期，父親的朋

友知道王永慶先生新設立開發處負責開發新產品，裡面需要各種藝術人才，父親的朋友就跟王永慶先生推薦我，說這某某人的兒子對藝術有興趣，因此我也被物色進去，其中有五六位是藝術專家，負責設計新花色、新款式、新壓紋、新材質等。」

「生產塑膠需要藝術？要怎樣設計？」幫忙我翻譯聊天的妻子問老藝師。

「要把普通的塑膠皮，重新設計提升附加價值，比如一塊原色塑膠皮重新印刷壓紋，就成為稀有珍貴的人造皮，連毛髮都栩栩

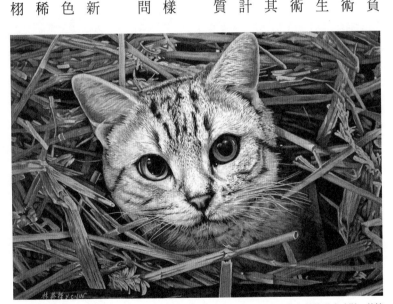

貓這白色鬍鬚，不是畫的，是紙張純淨的白色，是先畫旁邊深色只留下白色縫隙形成毛髮，其精細與專業程度，可見一斑。

如生，或印成木紋，連細微的紋理呼吸孔都有，猶如藝術品，就成為高級用途的皮紋，而藝術專家設計完成各種印刷圖案時，還要照相製版，完成後再製做模板滾輪來印刷，為求所有的細微紋理都能完整還原，就要用到一比一超大幅底片，當時用大型蛇腹相機拍攝，大到連人都可以進去蛇腹走動，那時候繪圖還沒有電腦，都要用手工繪畫修整，我常被派去日本交流這些技術，或市場調查，因此具備這類藝術的審美觀點，以及擁有完成藝術印刷的製作技術，後來自己出來創業時，客戶依然來買我的東西，我連生產的機器、印刷花紋套色的凹版也自己製作模子，東南亞許多工廠也買我的作品，甚至美國客人跟華夏、南亞下單，要做什麼花色，也都是找我討論開發。

解謎

　　聊天到這裡，相信我已找到答案了，原來老藝師繪畫生涯從十一歲中斷，到七十五歲退休重拾畫筆，這超過一甲子的繪畫空窗期，他的水彩寫實功力依然與日俱增，是與他的職業息息相關，印花套色都是極精密的工作，尤其是還

沒有電腦的手工時代，繪製圖案絕對是訓練精準耐性與眼力的工作，昔日王永慶先生成立產品開發部，剛好讓年輕林英哲得以進入工業與藝術結合的行業，這是他的機緣，也是他珍惜機緣，加上自己持續不斷的努力，才換來寫實繪畫的深厚功力。

老藝師敬佩王永慶先生，不只是王先生的事業眼光，還說了一個小故事，日理萬機管理龐大事業王國的王永慶先生，其實也沒見過他幾次面，有一次到工廠一起進餐，王先生還特別吩咐廚師，不要裝魚給林先生，請改用其他菜餚，他很詫異為何王先生會這麼體貼部屬，原來只是有一次，他的朋友跟王先生閒聊中，談及林先生不吃魚而已。就是這樣的貼心，讓林先生感動不已！

「他是做布的，您是做印刷的，還真的有緣。」我妻子指著我跟老藝師說。

我從事紡織到退休，做過紡紗織布到整理染色印刷等相關工作，原來我們還是有一點點的職業關聯，布紋設計是我的專業，染色套色滾輪的設計及布紋印刷加工，則是老藝師非關廟宇繪畫的職業專業，原來在職業上，我們還有一點點緣分。

我一開始以為，八十八歲是會有長長白鬍子的駝背老人，結果卻是膚色紅

潤短髮如七十歲的翩翩紳士，還健步如飛，我以為林先生只是廟宇繪圖大師，

原來他更強的是專業工程師，我以為南台灣熱情日頭下的長者，河洛語一定很

在地，可能會有語言隔閡，結果林先生是現代國際人，而我的隨行翻譯從頭到

尾則非常稱職，用林先生的河洛語訪談甚歡，讓我完整了解為何林先生能夠突

然冒出畫壇的緣由。

夫人

「那您在職場退休後重新開始繪畫時，真的都完全沒任何困難嗎？」

「有喔，剛開始畫時，因為要求非常精細，我才發現一隻眼睛出了問題，

是視網膜剝離，為了如期趕上展覽交期，只好先把有問題的眼睛遮住，獨眼畫

圖，但寫實畫除了光影必須精準，也要講究透視立體，一隻眼睛無法有信心精

準判斷，這時候我就把畫作立起來，請我老婆遠遠審視，有立體就留下來，沒

立體就捨棄重畫。仿真畫必須非常細膩，水彩有通透性，一筆畫不理想就無法

修改，只能重畫。」

夫人從不知道先生會畫圖，到畫室相伴，到幫先生審圖，真的是牽手情，我們也特地和老藝師夫妻一起合照，希望能學習老藝師鶼鰈情深，而相片背景中最右邊的一幅小畫，就是老藝師七十五歲退休想重出江湖時，他兒子考老子試畫的第一幅畫。

老藝師也拿出由桃園市文化局邀請並策展的「一一〇年戀戀台灣風情創作展」畫冊給我們一一介紹，這近兩百幅的作品，分為鄉村系列、風景系列、廟宇系列，生活系列。其

最左為張捷明，最右為採訪翻譯許秀宜，與老藝師夫妻合照。

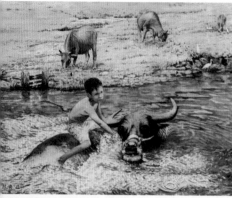
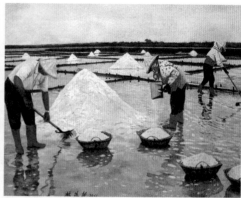
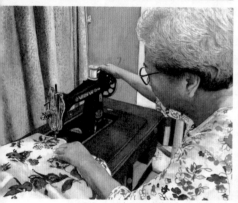

▲左圖／藝師特別喜歡畫牛，這幅題名《牧童與牛》，是少年林英哲，到外公家時和表兄弟一起去牧牛玩。

▲右圖／《曬鹽場》。

▼左圖／《做裁縫的阿嬤》。

▼右圖／《鄰家女孩》。

左圖／《內山的二姊》。
右圖／《匠》。

作品《台灣的阿嬤》。

中老藝師特別愛畫「牛」、畫常民生活，他說他喜歡昔日的感恩和美好。每幅都細膩一如真實：大太陽下《曬鹽場》中被烈日煎曬的工人倒影；《台灣的阿嬤》地上的雜物以及白髮、衣服花色最吸引人：《匠》身上那件細格子的自然皺褶，比他手中的雕刻品更吸引人：《做裁縫的阿嬤》則是老藝師夫人；《內山的二姊》臉上紋理細膩豐潤，則是夫人九十六歲的二姊，在畫家筆下呈現舒適的材質；還有《故鄉的天公廟》猶如親歷其境；《戲水》則畫出鴨子戲水時水面波光粼粼猶小女孩問候貓咪吃飽沒？身上那襲紅色裙裝，《鄰家女孩》則畫出溫暖的聞水聲，就是這幅紅到日本，受到邀展贏得日本繪畫協會的讚賞。最後老藝師親筆簽名送我們一本畫冊。

展望

後來我們參觀老藝師作畫的畫室，看到更多的新畫，牛依然是主角，顯示老藝師對牛有深厚的感情，但也為二〇二二年的虎年先畫一隻老虎。還有畫《配天宮》，是對故鄉神明的感恩與懷念；最窩心的一幅新畫是，在上一波最

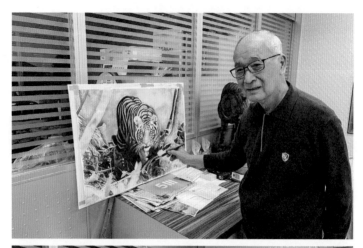

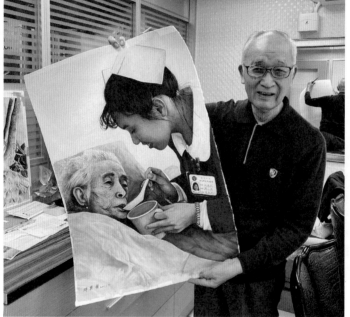

▲為2022的虎年畫一隻老虎。
▼畫一位護理師正在細心溫柔的餵食老阿嬤。

嚴重的新冠疫情襲來台灣期間，家屬無法陪病，一位護理師把自己當小孫女，正在細心溫柔的餵食老阿嬤，這個畫面真的讓人感動。這就是老藝師的退休日常，在平凡中發現人間處處溫暖，帶我們重溫純樸的年代，謝謝您，用細膩的畫筆傳遞人間美好。

林英哲簡介：

一九三五生於嘉義朴子，現居桃園蘆竹。一九四六年受吳梅嶺啟蒙走入繪畫世界，二〇一〇年退休後重拾畫筆，全心實現水彩繪畫的夢想。二〇一二年入選日本第二十五屆自然繪畫大展，並獲邀在日本千葉縣船橋市文化中心、埼玉縣川口文化中心、上野の森美術館等地展出，也多次在全台各地舉辦個展。

02

黃偉亭——尋道思悟藝出新境

謝鴻文

兒時的立志

二〇一九年五月的法國坎城影展期間，一位氣韻典雅、長髮飄逸的女子現身在一場中國電影論壇的交流會場上，不知情者恐怕會以為她是哪部電影的明星，渾身散發著優雅自信光采。

她是旅居法國的藝術家黃偉亭，代表法國藝術家和華人藝術之光的雙重身分出席了這場盛會，耀眼奪目一如明星。一九八〇年出生在桃園龜山，東海大學美術系西畫組畢業之後，教書工作了一段時間，二〇〇三年初訪法國，深深地被其人文底蘊吸引，遂決定遠赴法國學習設計，取得網路及多媒體設計雙碩士學位，在法國設計公司擔任過網路及視覺多媒體設計師，教過書法水墨。再認識了法國籍的先生，婚後定居在法國著名觀光大城尼斯。

尼斯是蔚藍海岸著名觀光聖地，美術史上許多藝術大師皆因她的美麗而選擇定居於此。這個風情明媚秀麗的藝術之都，有了黃偉亭的加入，讓它多了幾分屬於東方的生動靈韻。曾經獲頒法國國家博物索來藝術家榮譽勳章、獲選永久成為摩納哥國家教科文組織藝術家、與畢卡索、達利、梵谷、張大千、齊白石

黃偉亭受邀出席坎城影展中國電影論壇。

等同列《D.C.D.A.M.E.C世界藝術家名錄》等殊榮的黃偉亭，無疑是當代台灣藝壇之星，甚至躍升國際，一樣璀璨亮眼。

如此顯赫的光芒背後，當然不是一蹴可及，終究還是靠不斷的努力創作、思考創新，還有幾分天賦秉性的賦予。思想早熟早慧的黃偉亭，提及自己年僅五歲時，便已立志成為國際型藝術家，小小年紀竟有如此不凡遠志！這一方面要歸因於家學淵源，她的外公王德勝教授，是享譽海峽兩岸的著名文學、哲

2015年獲頒法國國家博索萊藝術家榮譽勳章。

學、史學家及作家，父母親都是老師，自幼就浸潤在書香和藝術之中，學習過書法繪畫、木雕、石雕、雕塑、音樂與舞蹈，三歲時就能敏銳辨音，甚至自己作曲，嶄露出色的音樂天分。

母親對黃偉亭的藝術啟蒙尤其影響深遠，她在黃偉亭心中是真正的教育家，而不僅是一位老師。因為她從母親身上看見傳道、授業、解惑的具體踐行，對她的教養也充滿開明民主和尊重的引導，因此給予她十分寬闊自由的學習成長空

間。黃偉亭憶起小時候有一次母親問她將來希望選擇走美術、音樂還是舞蹈，這三項她皆在行且極為喜歡的路，小小年紀的她反問母親：「藝術是什麼？」母親被她這樣反問，有點吃驚半時回答不出來，結果她告訴母親：「藝術是創造。」如此敏悟，又得之於家庭的培養，會走上藝術創作之路是遲早的事。

另一方面，篤信天主教的她，冥冥中覺得，是神所賦予她許多悟性和天賦異稟，要用她的藝術才能及體悟來幫助更多人的精神層次。自幼對哲學、宗教、神學等領域頗感興趣，經過閱讀和領悟，奠定了她的思想根柢，一一累積成為她日後創作的精神養分。因為這些有形無形的薰陶涵養，是深厚一個藝術家素養不可或缺的因素。

創作之路啟航

　　然而，眾多藝術類型學習過程中，為何黃偉亭最終選擇繪畫為職志？黃偉亭覺得繪畫的創作，比起音樂或舞蹈較沒有那麼多傳統和形式限制，所以就選擇了繪畫。她的繪畫在四歲時啟蒙自以溫馨寫實、筆觸纖細、色澤明麗見長的

畫家蕭芙蓉；以及在就讀復興商工時期都幫黃偉亭打下紮實的繪畫基本功，而後以全校第一名優異成績保送東海大學美術系西畫組，深受前任北美館館長美術系林平教授及現任創意學院院長林文海教授的觀念啟發，深愛形而上、好學的偉亭也至心理系選修課程，潛意識、超現實等現象也拓展她的視野，隱隱然埋下日後朝向超現實與抽象風格的形成基因。

大學期間創作的《自剖》系列，嘗試把寫實技巧丟掉，從潛意識流瀉而出的夢境般的幻象，隱喻人生的種種狀態，與自我展開一場更深層的心靈對話，預示了她二十八歲起，將從具象轉抽象的內在質變歷程。

赴歐洲學設計之後，設計美學的應用，以及歐洲豐沛深厚的藝術源流能量，都持續淬煉衝擊著黃偉亭，使她挖掘出自己內心更深刻的渴望，打破束縛，更自由無為的在畫布上表達自己的情感，還有她的生命觀。

開始崛起遊走歐洲藝壇後，黃偉亭一直思索著自己如何與眾不同，如何將她深愛的中國哲學思維，融會西方哲學與神學思維，再透過西方藝術技法表現出新的意境。她提到享譽國際的華裔法籍畫家趙無極和台灣畫家劉國松的例子：趙無極的抽象畫內底仍有中國水墨的筆法構圖，與西方的抽象表現主義合

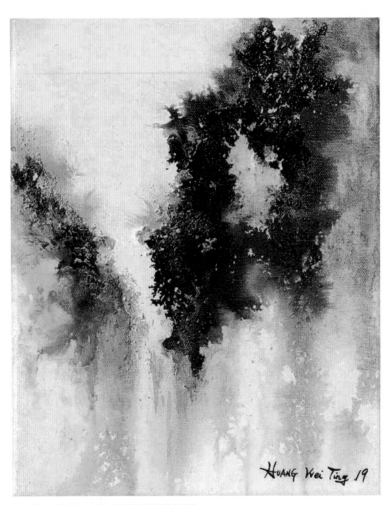

作品《N°609》獲2019年上海國際藝術博覽會典藏。

而為一，使西方的抽象畫多了許多中國的詩情畫意。

劉國松巧妙吸收西方現代主義的抽象造形元素，融入中國水墨重氣韻虛實相生的美學特質，大筆揮灑出氣勢磅礴的中國現代水墨畫的新風格。但如果只是複製模仿趙無極、劉國松，那就失去自我了。

黃偉亭作品內涵則是包羅萬象，成功的結合了東方與西方的各領域：哲學、神學、文學、科學、心理學都融合進了她的藝術，這樣大膽跨領域的結合，黃偉亭說：「因為懂，才能融合與創造！」是的，專業領域不是不懂的人能隨便使用言語來哄騙大眾的，是要能被專家所鑒定的，能結合東西方各領域，源自於黃偉亭對這些領域的了解。法國知名藝評家Christian Sorriano曾說到：「藝術家黃偉亭將東西方各門各專業融合為一，她正在創造一個美術史上還未曾出現的畫派。」

她將繪畫與雕塑手法結合，透過構圖結構與顏料層層疊疊表現出多維空

受邀摩納哥國際畫廊舉辦畫展。

間，輔以光影的流動映射，使畫中肌理厚實近乎浮雕。因此觀其每一幅作品皆有幾分看見雕塑的立體感，站在不同角度看，若加上燈光投射變化，會使畫作呈現不同的造型視角變化，彷彿在看另一幅作品，十分有意思有興味。

宇宙靈性的追求

談到道家思想，黃偉亭語氣十分熱切堅定說：「老子《道德經》是我最喜歡的一本書，從小到大不知讀了多少遍，而且讀得很透徹領悟，我還可以把《聖經》裡的句子和《道德經》互相做比較，找到思想的共通點。」她侃侃而談老子，好像在談生命中一位重要的靈性導師，承蒙他的牽引，一步步走向「大道無為」的形上思悟，進入宇宙靈性的追求，再融通化出，充盈她的智慧，豐富了她創作的內涵。

以二○二○年五月她在淡水滬尾藝文休閒園區的個展「上善若水」為例，《道德經》第八章云：「上善若水。水善利萬物而不爭，處眾人之所惡，故幾於道。居善地，心善淵，與善仁，言善信，政善治，事善能，動善時。夫唯不

序言寫道：

法國名作家、藝術家、也是天主教神父 Yves-Marie Lequin 在黃偉亭的畫展

是『最真實』而沒有經過虛偽包裝的！」

民族國家的觀眾，都能感受到相同感動，就連孩子也能講出畫中的內涵，那才的言語包裝起來，但觀眾看著還是沒有相同感動；真正成功的畫，能透過不同

說：「真正成功的畫，並不是藝術家自己，或需要靠策展人，把你的畫用美麗中聽見有小孩在解釋她的畫在表現什麼，說得頭頭是道，讓她很感動。黃偉亭身都說不出所以然；但是她的抽象畫依然有構圖，更有思想，好幾次她在畫展

黃偉亭認為很多抽象畫只是讓人看不懂，沒有構圖，沒有思想，連畫家自

勢間的溪水，有光熠熠閃閃。

有形的天地立於蒼莽之間，浩瀚廣漠，有凸出地表聳立的山，有涓涓流淌於山作，個別欣賞時皆是獨出機杼的內心宇宙創造；但若合併觀覽，似乎又有一個己保持虛靜無為，則時時清透澄明。是故當我們觀看黃偉亭展出的二十幅畫

爭名利。以此啟示人們品格修養當若水一般，可以涵容，可以利他，更警惕自爭，故無尤。」依循老子說法，至高無上的善行就像水一樣，能澤被萬物卻不

「黃偉亭獨特的風格不僅融合了中國書法或西方繪畫，她以完美掌握東、西方的繪畫技法來呈現，她的作品能成功，更基於她擁有極度敏銳的眼與心。在她的畫布或木板上，有著立體感，裂縫，條紋，金或銀的鑲、嵌、鏤，斑痕和冰裂紋。她的藝術作品不僅是畫作，也是浮雕。此外，由於黃偉亭的藝術世界，她的創作動機從所關心的切入點到其自創技法，無不結合著藝術家對靈性的追求。她的作品也令人想起日本陶瓷，樂燒らくやき藝術（更確切地說──raku nu），這種燒陶的過程與禪宗哲學有著密不可分的關係，能將物質本身做還原。再者，站在黃偉亭的畫作前，藉著她的作品能說服西方社會──亞洲文化是令人懾服的，悠久、高深寬廣並與時俱進。」

當我們在黃偉亭畫作中凝視看見的非寫實的自然，倘佯置身那精心構造的自然，會感受到她秉持「上善若水」的精神，時而剛強時而柔細的筆觸交錯，引渡觀者向靈性哲思的追求，能在「致虛極，守靜篤。萬物並作，吾以觀復」中尋道，以致虛和守靜的功夫，明瞭世界萬物生成運作寂滅往復的規律。一旦明白這規律，只要存在便時時以善念出發，因此道的精神世界，在黃偉亭看來充滿著愛的能量，可以餽贈給世界。

在自然中滌除玄覽

　　再進一步探究，既然有道家哲學支撐著思想，黃偉亭與自然的對應關係理所當然十分密切。她喜愛大自然，敏銳觀察大自然四時變化，總覺得大自然給人平靜安祥與療癒。「多種一棵樹，會讓世界更好；多一分美，也會讓世界更好。」說這話時，黃偉亭臉上顯映出一股祥和慈愛之光，洋溢宗教的淑世情懷。

　　例如《荒漠開花》這幅作品，黃偉亭覺得雖然是抽象畫，在看似有限的畫布空間，依然可以將人對大自然現象萬象的感受存於當下。我們看見畫布上如黃土乾漠延伸無盡頭，留白之處似日光照射，強烈的主視覺色調中央，顏色加深有了變化，彷彿一堆石礫之間點綴出鮮麗的紅藍斑點，那就是荒漠開出的花，微小而美，低身瞥見的驚喜，可以感受天地的恩典。荒漠開花的意象，也是一種期盼、希望、神奇、突破艱難困境的象徵，寓有樂觀的想像。

　　又如《無限大 II》，姑且不管畫中是月亮或太陽，三個圓的排列，光暈的微妙幻變演化，我們很容易辨識出冀望生命缺憾邁向圓融的象徵。黃偉亭提醒

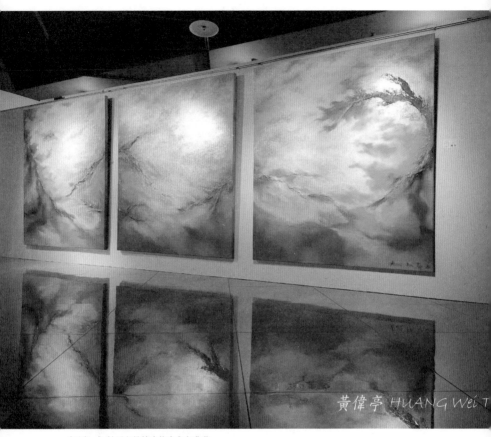

《天堂一》於天主教德來修會永久典藏。

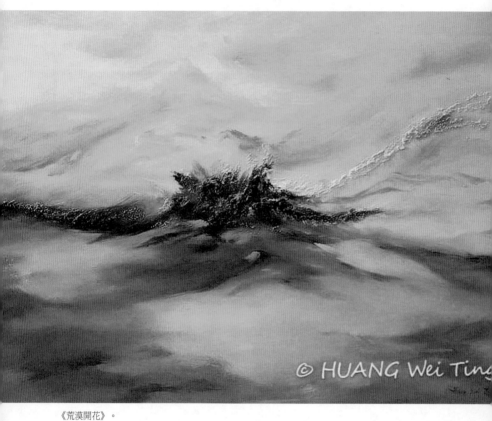

《荒漠開花》。

說：「仔細看黃金比例一定在的構圖，才能轉化出無限的意境。」生命圓融所

以自在，自在無礙就近於道。

而在道中，除了認知天地萬物的大自然，還有形上的自然——亦即事物

本來的狀態，老子言：「人法地，地法天，天法道，道法自然。」老子在此主

張人要保持在無為自然中不受羈絆，把內在的精神世界擴展無限大，就能與天

地道並列同生同在。這無疑可視作詮釋黃偉亭作品的註腳，也再次證明她深受

《道德經》的啟發影響。

從萬有存在的大自然，到本體形上的自然，一旦有所追尋以致依歸，時常

觀見的本心，同樣用《道德經》的話語解釋，我們的心就是一面鏡子，只要常

常洗滌乾淨，無汙無塵垢附著，「滌除玄覽，能無疵乎？」老子反問，便是強

調只有這條路徑能讓人照見實相，清明安然活在當下。

「人愈純淨與神愈接近。」黃偉亭吐出的哲理，《聖經》中耶穌曾多次告

訴眾人：「我實在告訴你們，你們若不回轉，變成孩子一樣（單純），你們斷

不能進天國。誰若謙卑自己像個小孩子，他在天國裡就是最大的。」再套用老

子的話，就是：「常德不離，復歸於嬰兒。」是「含德之厚，比於赤子。」

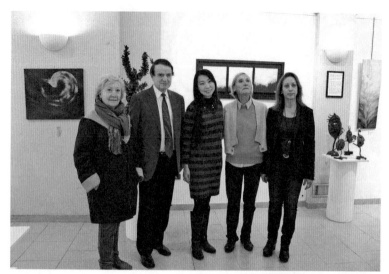

▲受邀法國美術館舉辦個展與市長、文化局長、美術館館長合影。
▼ 法國文化局長與黃偉亭。

傳遞愛的能量

二〇二〇年因為新冠肺炎疫情蔓延，黃偉亭暫時帶著兒子返回台灣故鄉。

於是讓黃偉亭切換角色，用母親的身分暢談教育。

「本來就有計畫讓孩子可以接受學習中文，回來又有我母親可以教他中文。」不過被黃偉亭暱稱為「小王子」的兒子，剛進入公立小學就讀一年級，她卻深感台灣小學的教育還是太填鴨制式了，她比較了在法國所見所聞，不免仍有感慨。

每天孩子下課，不讓孩子再擠進安親班，就自己帶著孩子閱讀、創作、遊戲，反而在孩子身上學習返璞歸真的天真妙趣。

藉此也探詢黃偉亭對台灣藝術教育的看法，她斬釘截鐵地說：「兒童藝術教育就是創造力教育。」可惜她認為台灣能讓孩子發揮自由創造的空間與時間還是太少，包袱太多，阻礙了很多孩子創意美學的實現。所以目前白天創作之餘，有機會也不排斥可以再做教學工作，把自己去法國多年對藝術的體悟感受分享出去。至於會不會期待小王子將來也成為藝術家？黃偉亭說她會尊重孩子

的天性發展不會刻意強求。

此時此刻，我也可以感受到黃偉亭濃濃的母愛，又成就她身上集聚另一股能量。她重申自己身為天主教徒，有神給予的使命——要去傳遞愛。所以今年疫情間的幾件創作，更見她內心滿溢的大愛，《智者樂海》描繪出活潑生動如海浪湧動，藍與白相間的浪花，某些角度看來又像天空倒影，有老鷹展翅高飛，氣宇軒昂，生命力昂然。這般充滿活力與希望的作品，絕對具有鼓舞人心振作的力量。

又如《春之光之一》，是她對春的聯想連作之一。以青綠設色，是春臨大地翠芽如碧絲的寫照，留白之處，則宛如將融的雪地，春光反折出的美與靜，悠悠緩緩地又似煙嵐繚繞於人心。這是浪漫的情思反映，是謳歌吟詠自然，卻也像給受困於新冠肺炎快兩年的世界真摯的祝福，祝福嚴峻病疫快散去，大地春回，生機重現。

黃偉亭懷著感恩大願表示：「我希望用我的藝術去傳遞正能量，去傳達愛。」藝術創作帶給她生命無窮的力量，她行跡履及世界各地，也希望用藝術之美，去淨化人心提升精神心靈層次。未來有計畫使自己的藝術創作和跨

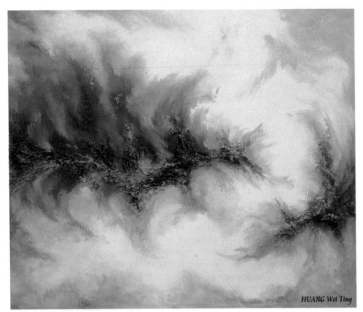

HUANG Wei Ting

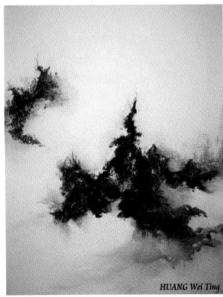

HUANG Wei Ting

▲《智者樂海》。
▼《春之光一》。

領域的科技結合，透過不同媒介，持續散播愛與美善的種子，世界的幸福美好可期！

《聖經》裡有言：「締造和平的人是有福的，因為他們要被稱為天主的兒女。」神的女兒黃偉亭，奉著神意，順著自己的天分才能，現在與未來還會在締造和平與美的路上生生不息。

黃偉亭簡介：

出生於台灣桃園，自幼習畫習舞音樂及書法。高中就讀復興與美工美術班，畢業於東海大學美術系西畫組。開始教授純藝術繪畫，隨後應邀於法國藝術協會教授歐洲人中國水墨、書法、素描、油畫並與法國藝術家聯展。又進入法國知名設計學院深造取得設計碩士。二〇一五年獲選為摩納哥國家教科文組織藝術家。榮獲《國際藝術競拍評委》、《古典與當代藝術家評鑑》膺選永久進入《D.C.D.A.M.E.C世界藝術家名人錄》。

03

楊識宏——一代知識青年，
一代世界藝術家

黃文成

楊識宏近照。

一九四七年出生於桃園中壢的楊識宏，或因基因，承繼了祖父楊水廷的繪畫天賦，自小聰慧，於一九六四年進入台北建國高中就讀，透過大量閱讀，為未來的人生奠立了方向，且於一九六八年畢業於國立藝專美術科。此時年少的他，畫風傾向沉鬱、陰冷風格。可見，他成長歷程有著許多難以言喻的故事。

一九七九年移居美國紐約皇后區，在世界萬象之都的紐約看見了人類文明的大

熔爐後，開展了個人在繪畫天分另一高峰與面向，同時也揭示了台灣人在世界繪畫藝術史上的新頁。楊識宏可以說是台灣當代現代抽象畫派重要代表人物之一。綜觀其個人輝煌經驗，除標示了台灣繪畫創作發展在世界舞台發聲的可能性，同時也展現了台灣戰後一代藝術發展的標竿人物。

閱讀開啟碰處世界的窗口

目前，在淡水與紐約兩地來回移動與居住的楊識宏，非常關心台灣現實層面的發展，尤其是台灣的社會價值與台灣未來的動向。由此可看出，楊識宏在繪畫創作之外，對於知識分子所處的世界之事物的敏感度還是相當濃厚，他的言談間保留了傳統知識分子的社會責任。創作過程，非常唯心，創作之外，他也非常入世。

極具世界宏觀與生命宏觀的楊識宏，一切的恩典，盡是來自於青年時期對外界、對內在世界的好奇與思考。青年時期的楊識宏進行大量的閱讀，台北建國中學附近的中央圖書館及美國新聞處圖書館，是他汲取各種知識寶庫之所在，

《山雨欲來》，2014年。200x200cm。

《矗立》，2013。221.5x341cm。

《壯觀》，2013年。200x486cm。

尤其醉心於哲學思想及存在主義等方向書籍。而這些知識養分幫他建構了自己的哲思先備知識，同時也透過大量閱讀，讓楊識宏對台灣之外的世界，有了一份期待與好奇。

梵谷傳奇——生命定錨

而余光中翻譯的《生之欲——梵谷》，對於中學時代的楊識宏有極大影響，

《春雷》，2015年。197x152cm。

尤其是梵谷一生的傳奇，都是他此生所崇。《梵谷傳》被改編過好幾次，唯有Kirk Douglas所主演的梵谷，楊識宏認為他的演出真碰觸到梵谷一生精髓。已步入後中年此刻的他，談及梵谷，在眼神在音聲，皆充滿崇敬，梵谷之魂，猶在當場。

高中畢業，進入台藝大念美術科，後來成為一名美術老師，一九七一年之後陸續開起個人畫展，並於一九七九年出國深造。他所來到的地方，則是世界之都——紐約。紐約，擁有最多元與混種的文化，而這樣的多元而混種也標示著創作的各種可能性。楊識宏來到了這個萬象之都，創作亦有了大爆發的支持能量，不管是文化視野亦或是創作的邊界，紐約都對楊識宏的創作底蘊，起了根本性的作用與發酵。

畫下人道主義與生命哲思

楊識宏從台灣來到紐約，並沒有受到太多文化衝擊的影響，畢竟在建中時期已大量閱讀關於西方各種文藝思潮、名人傳記等書籍，來到紐約，只是印證書中所陳述的世界與事實。在這裡，反而找到了屬於自己創作的精神向度，更

《巨人》，2016年。223.5x172.7cm。

肯定來自東方的他，在美學思維上，既看見了自己與西方有截然不同的美感經驗，同時也更肯定生命裡那份屬於自己文化獨特的美之所在。也因為理解東西方在文化本質上的差異，於是他的作品中融入了台灣或東方文化以及個人對於生命的體悟，一併在作品上表現。

顯然，人道主義以及存在主義在楊識宏的思想體系中，具有重要的實踐哲學。他意識到萬物只要有生命力，就會有一股向上、反抗地心引力的力量。植物如此，人也如此。於是楊識宏的畫作，充滿了生命感。那一系列關於「生命」的畫作，也成了他個人標誌之一。台灣現代詩人及畫家秦松這樣形容他一系列的作品：「受新意啟發的楊識宏的畫，並不醜也不狂烈的吶喊，且逐漸走向東方的死亡與泥土永恆性裡，人類生存的欲望，生生不息的訊息與徵象。」[1]

他在《藝思錄・自序》說到：「藝術創作，本身是極為個人性的思想心理活動，許多層面是不足為外人道的，但是人還是需要與他人溝通的，一般動

1 引自蕭瓊瑞，《歲月・心痕・楊識宏》。台中市：國立台灣美術館。二〇一〇年。頁106。

物，除人之外，沒有思想交流溝通的需求，這大概也是人存在的真正意義與價值之所在吧。」[2]

《藝思錄‧創造》：「創作的靈感來自於持續性的思考與實踐，它不是突然從天上掉下來的餡餅，所以我從來不相信靈感這種說法。」[3] 楊識宏憑藉這份自信與努力，很快地在西方藝術創作領域，有了極高的評價。

2 《藝思錄》。台北市：印刻出版。二〇二二年。頁5。

3 《藝思錄》。頁42。

《秀外慧中》，2016年。399x197 cm。

攝下台灣最精彩的人文身影與影像

　　在台灣當代繪畫史上必然留下輝煌紀錄的楊識宏，同時也幫台灣當代藝文圈留下美麗的紀錄。他出版的《臉書——當代文化人紀實》一書，用相機保留了台灣重要文化人士的肖像，諸如：陳映真、白景瑞、鳳飛飛、李梅樹等人珍貴的歷史身影。翻閱此書，讀者神思盡可進入到台灣文化思潮最奔放的年代。他這樣說道：「照片之所以迷人，不僅僅是因為它具有意義、象徵、記憶、身分認同、創作媒介、藝術作品等等質素的緣故，它真正感動我們的其實是人的因素；一個尊貴存在的生命個體！……人的臉龐，總是讓人百看不厭，它是人生的奧義書，所有含蘊在人生命中的尊嚴、意義、價值都縮寫在臉的書上。」[4] 因為對攝影純粹的興趣，無意中也幫台灣當代人文史留下了重要的史料，這絕對是他人生意外的美好記憶。

4 楊識宏，《臉書——當代文化人紀實・閱讀臉書》。新北市：新北市文化局。二〇一四年。頁9。

《迅雷》，2013。200x400cm。

一種反思，一種慨歎

近年，由於網路興起，徹底改變了世界固有文明發展的生成與進程，尤其是時間空間概念在網路發展後，有了根本性的改變。這樣的變化，同時也影響了世界一切的價值。網路文明的發展，深深地介入了人類文明秩序，甚而進行破壞與解構，楊識宏對網路科技與文化，其實是憂心的。因為網路文化的發展，不僅僅在青少年文化，也擾動了藝術創作思潮及藝術精神的價值與意義。

其中，網路世界引發了各種文化全面性的娛樂化與商業化。

他觀察到，娛樂化下的藝術品味，導致了藝術創作商品化，於是大量投資者與金錢標籤化了藝術品的價值與靈魂，這些投資者追求的不是藝術世界裡人類精神文明的美好，而是金錢追逐下的欲望。此刻，全世界的藝術作品靈魂充滿商業氣與娛樂化。關於這樣的發展，楊識宏是失望的，這是個相當沉痾的文化現象。我們從他的作品中可以清楚地感受到他想要投射內在世界的態度與堅持。藝術界這樣的發展現象確實非他此生所追求。

紐約SOHO區，原本聚集了世界各地藝術家於此開展他們或璀璨或頹廢的創

作人生，在此發揮他們無盡的創造力，同時也吸引了世界最好的畫廊來此，找尋發掘頂尖藝術家。然而此刻的SOHO區，畫廊消失，藝術家消失，取而代之的是各種品牌旗艦店設立。藝術氛圍被商業氣息給取代。從年輕到後中年時期的楊識宏，心頗有感嘆。畢竟，一生的精彩從這裡出發，從這裡綻放。

楊識宏簡介：

一九四七年生於台灣桃園中壢，一九六八年畢業於國立藝專美術科。一九七○年在國立台灣藝術館舉辦首展。一九七六年赴美國，並進入紐約普拉特版畫中心研究版畫。一九八四年成為首位獲得美國P.S.1國家工作室獎助計畫的台灣藝術家。一九八四至一九八七年是紐約西葛畫廊的專屬畫家。曾二度獲得紐約市鐘塔畫廊藝術基金會的年度藝術家。曾在美國、台灣及香港舉行數十次個展，並數次參加海內外重要美術展覽。

04

范鳳琴——與針線共舞的錦繡人生

賴文誠

執著

漸層的光
穿過了歲月緩緩渲染之後的背影
成為一縷縷生命堅韌的纖維
將妳鮮明的名字，深深地繡在
工作室低調系的聲息之間

構思中的執著、大地的心跳
仍有著最渴望的繡色
妳歷經著，一次又一次
與生活及虛構，最漫長的協商
雪白的布匹上車起針落
妳試著讓花瓣與山水
學會說出大自然真實的線條

膠彩多變的神韻
銘記與濃縮天光的多彩
妳模擬出鳥獸自在的姿態
讓空與禪之存在
在多維的時間內，無限翻騰

與繡線相互凝視著
妳繼續讓色澤與靈感附著在
繡針細膩的信念之間
像是準備重新賦予性格的古畫
妳繡上了自己
然後，以熱忱的意志輪廓
為未來的世界落款

以平淡繡出的繽紛人生

走在前往城市郊區的路上，眼裡逐漸出現陳列在路旁一畝畝縱橫交織的農田與耕地；這讓人一時產生了奇妙的錯覺，彷彿是騎著機車正穿越一幅幅色彩繽紛多樣的刺繡巨畫。

然後，這些炫麗的顏色悄悄地引領著我流暢地前進，引領我緩緩地被織入范鳳琴老師恬淡如意卻創意富饒的寧靜生活！而老師的工作室兼住家，就在車水馬龍的交通要道旁邊低調一側的小巷子尾端。房子旁有幾棵大樹，往外延伸，應該就是一層層廣表的農田了。這些農田更像是一畦畦已輕描過工筆輪廓，並準備繡塗上季節變化與生機顏色的膠彩畫，讓人不由得產生了無比豐富的期待與想像！

一進入老師的家，綻放著笑靨，迎面而來問候的，是牆面上滿滿懸掛的一幅幅繡法細膩、姿態萬千的刺繡作品。像是我突然開啟了一間館藏豐富的刺繡博物館，而范鳳琴老師斟上了一杯茶，和氣地邀請我入座；並拿出幾本畫冊與幾屆傳統工藝獎的作品集，請我賞析。她說，就是這些作品集給了她創作的動

力，並且藉由研讀它們，讓她得以欣賞更多專家各種風格與呈現樣貌的作品，更精進了自己的繡法與專業！

首先，我們談起了老師的創作歷程。她提到，她出生成長於苗栗三灣那個民風純樸的小鎮。父母親不識字，是安分守己過活的老實人。而刺繡並不是家傳技藝，她會接觸到刺繡並將這項技藝發揚光大，起因是國中時的家政課。她記得有一次一堂刺繡課程結束後，老師要他們交家政作業。因為她創作的作品超越了一般初學者的程度，老師一度以為她的作品是由別人代為完成的。後來授課老師蔡文馨最終發現了她刺繡的天賦，便鼓勵她往這方面發展。而她也不負期望，在老師指導和自己用心學習之後，針法與技巧便日漸成熟，終於達到了靈活運用的程度。也因為她出類拔萃的刺繡技能，國中時便開始為老師們代

范鳳琴老師及起居間作品擺飾。

工賺自己的零用錢。但乖巧的她，因為孝順，每次辛苦所獲得的工錢，都交給媽媽存起來。在那個時代，她居住的三灣鄉下，資訊並不發達。家中有裝設電話的住戶數不多，所以有時委託她代工的通知，老師常會請鄰居代為轉達。於是鄰里之間，大家都知道她擁有刺繡領域這方面的天分與技能。

升了高中，她本來想前往離家較為遙遠的地方就讀家政班。後來考量交通因素，她便選擇離家近的大成中學讀書。也因為如此，她放棄了自己的第一志願家政班，轉而學習與商業相關的職業科別。不過，她仍然沒有放棄摯愛的刺繡。她在就學期間，仍繼續為人代工，繼續增強自己在這方面的才能與技藝。

高中畢業後，她曾經在台北的電信公司上班。白天工作，收工下班之餘，她還勤勞地做些中國結代工賺外快。

說起中國結，老師便拿出一幅她國中時的作品。作品中有兩隻正在覓食的小雞，背景有垂下來的枝葉。技巧之純熟，讓人驚豔。她說這幅作品是有加入中國結流蘇技法的文化繡。而她的父親本來就會編製一些簡單的扣結，所以她耳濡目染之下，對這方面也有了相當的領悟。在北漂就業的這段時間，她也曾想過至新竹城隍廟當學徒，也曾為了精進自己的專業，還向梁丹美、李源海等

國中創作之作品《鴛鴦》。畫心：26x30cm，外框：32x26cm。

多位老師學習水墨畫的技法。就是因為這種鍥而不捨的精神。奠定了她日後邁向刺繡大師的境界的基礎。

後來，父親中風了。孝順的她便辭了工作轉回三灣老家照顧父親。這段時間，她仍繼續做著刺繡與中國結相關的代工。而因緣際會，在一次北上觀看刺繡展的時候，她獲得了向車繡老師楊英學習的機會。也因此大大增強了日後她在車繡領域持續發光發熱的高超技能。一九八六年，結婚後的她，搬到了桃園蘆竹居住。她回憶說，那時候的蘆竹，是個偏僻的鄉村；而因為孩子剛出生，在家帶孩子的她，便一邊照顧家庭，一邊幫人繡學號補貼生活開銷。

也大約在這個時期，她接觸到了梅花繡這個精緻與生動的車繡技

巧，也幸運地有了跟隨梅花繡繡大師楊秀治學習繡畫的機會。然後，為了讓繡畫技法更趨成熟，她開始師學徐仁崇老師學習花鳥的工筆水墨畫、吳烈偉老師的水墨山水畫，以及李錦財、溫長順老師的膠彩畫等。不僅如此，學習期間還參與了台灣工藝文化學院的培訓，也取得中華民國電繡內級合格技術士之資格，最終拓展了她以工筆畫構圖、膠彩畫上色的車繡技法與功力。

梅花繡的真諦

關於梅花繡，一時會讓人誤以為是以梅花圖樣為主題的繡畫；或者，是一種繡法類似梅花型態的針法。對於這樣的誤解，范鳳琴老師又為我詳加解釋，她說，梅花繡的技法是一九七二年時，台中豐原人楊秀治老師首創的，是運用針車的針繡技巧跟絲線搭配，製作而成的繡畫。而楊秀治老師要取名梅花繡的時候，對它的定義是：「梅花是愈冷愈開花，堅忍不拔，屹立不搖，而我們的刺繡就是要符合這種精神。」

聽完老師的說明，我不由得舉頭四望，再次仔細地一遍又一遍瀏覽著高

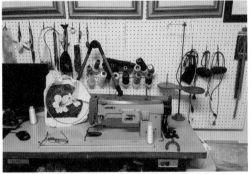

▲作品《自在》。畫心：46.5x33.5cm，外框：80x67cm。
▼靜心刺繡坊一隅，車繡器具與車縫機。

懸於室內牆面老師琳瑯滿目的作品。突然間，我彷彿已在老師創作的作品中，捕捉到這些平凡的、卻蘊藏著無限盎然生機的繡畫精神！我更不由得想像著她以車針為畫筆，專情地投入所有細微感觸與真摯的情感；並且依循著自己對於美的定義與感覺，運用各式具有不同顏色與深淺明暗對比的繡線，將大自然或

日常生活中常見的畫面以絲線的排列組合方式轉移到布面之間的奇妙過程。原來，她是以畢生的力量繡出層層的絲線，讓它們疊出豐富的姿態；再加上疏落緊密的線距變化，使所有的作品緩緩卻纖細地敘述出最動人的生命故事。這是必須兼具細心與耐心，才能做到的事情！所以老師耗費時間所完成的作品，每一件都是嘔心瀝血獨一無二的心血結晶啊！

至於梅花繡法裡的開針、旋針、平針等各種針法的交會與運用，更讓作品透露出清秀細緻的靈氣。因此無論以哪一種視覺角度欣賞，處處無不見其纖柔的巧心與優異的匠藝喔！

范老師更強調著，她剛開始參加比賽的初心並不是為了獲得任何名次，而是想要藉由比賽獲獎。然後，可以拿到承辦單位發行的得獎作品集或畫冊，這樣她就可以欣賞到更多繡畫藝師的作品。她說，多觀摩其他名家的作品，再靜心努力學習，如此一來就不會只是閉門造車，而自己的創作技巧也能因此更顯多元精進！她還提到，要不懈怠的持續做下去，這樣才能體悟到更多的收穫；她說，比賽讓我邁入專業的領域，傳統工藝獎的獎勵，以及文化局的相關課程，也是讓我精進自己專業要耐心且用心的傳承技法，才能得到更多人的認同。

的堅強助力。而台灣工藝發展協會與桃園市蘆竹區農會家政班，更是陪伴我創作歷程成長的重要團體！

低調且謙和的創作理念

至於創作理念，處事態度低調的老師淡淡的說，其實有沒有什麼特殊的。

她只是覺得：第一，人要學會珍惜時間，要好好的把握住現有的人生階段，活在當下，不輕易浪費時間。所以她盡量善用自己所能運用的每一分每一秒，專心在刺繡之上。因此，創作的作品，就是她藉以記錄她生命歷程的簡單方式；第二，多向大自然學習，試著模仿著大自然的氣息與脈動，藉由抄襲所有真實的景物，來創作出自己真實的心聲；第三，繡畫創作，是一種能讓心靈沉澱的旅程。當創作時，必須摒除雜念，讓自己完全的靜下心來，如同靜思禪定一般。

她再次強調，因為從小就接受手工刺繡的薰陶，之後又陸續學習繪畫和刺繡的精義──車繡與電腦繡，一件作品往往要幾個月才能完成，這是必須

結合細心與耐心才能達到的歷程。而心靜則心神安寧，因此毫無疑問的，刺繡這個技藝對她的身、心、靈皆有良好的影響！

當一個人心靈轉念時，就會追求更寧靜的心靈。事實上，這並不是抽象的哲理，而是具體而真實的生活。經由繡畫創作，她深深領悟到，學習與生活一樣，既要堅執信念，更要不斷地探索潛修，還要有寬容的心去理解生命中即將面臨的種種體驗。她謙虛的表示，自己沒完成什麼樣的大事業，但至少她也成就了自己的小小幸福，沒白來世間走一回了！

至於未來的創作重心，她將嘗試臨

專注工作時的范鳳琴老師。

摹古代著名畫家流傳後世的名作。藉著絲線的堆疊與組合將古畫裡畫家想表達的意念與精髓呈現出來。對她來說，到目前為止，並沒有讓她真正感到最滿意的作品。只有繼續學習，才能更精進自己。以前，她主要是以花為創作的重心，而如今她覺得所有的事物都可以成為題材，她都將嘗試看看。因為唯有不拘泥於以往，創新突破自己，才能創造未來！

穿梭於靜心刺繡坊的細膩歲月

老師的工作室面積不大，但裡面卻蘊藏了極大的創作能量。我們可以從懸掛在架上，多種尺寸與款式的繡花框（刺繡時將布料繃緊，以方便在布面上作業的工具）、堆積成山的布料與半完成的作品、一綑綑的各色繡線、竹編的工作椅與琳瑯滿目的各式工具；當然還有刺繡的主角，幾台車繡機與電腦繡機器。忙碌拍照的我甚至還發現藏身於布堆旁看似性格低調的得獎獎座。老師還特地為我示範一下梅花繡的繡法，只見她拿出一幅尚未完工的花卉繡畫，坐定之後，以車繡機在上面繡上幾筆。只見幾道細膩的線條開始流暢且生動地從繡

▲老師示範梅花繡之繡法。
▼老師示範車繡並為筆者衣物繡上姓名。

針的針尖滑了出來，真是令人嘆為觀止！

這時我突發奇想，想請老師在我的衣服上繡我的名字，一來可以親眼目睹老師當初為人繡學號的神技，另一方面也可以為這次的採訪行程留下深刻精采的回憶。本想說會不會造成困擾。沒想到老師竟一口答應，真讓人驚喜萬分。只見老師不厭其煩地先拿出一塊白布，綁上繡花框，然後熟練地換上繡針（老師表示，要依車繡物件的狀況，調整繡針尺寸）。接著從成堆的繡

線中尋找出想要繡出的顏色與質感，並先以白布試著車繡，然後像在白布上寫字一樣流利地繡出了我的名字。老師覺得可行後，便請我脫下衣服，然後在我指定的地方，也依上述步驟車繡上去。只是因為我衣服質料的問題，讓老師在車繡時，比較費勁些；而看著老師車繡時專注且一絲不苟的神情，著實讓人深感敬佩啊！

關於創作生活的一些小事

問起老師創作生涯中，有沒有什麼讓她印象深刻的事。她想起，有一次曾答應中午時要為小女兒送便當，沒想到一刺繡，便忘了這件事。而乖巧的小女兒便忍著餓回到家，這讓她深感抱歉且很捨不得。另外當孩子衣服破掉時，她便試著在破掉的地方繡上新的圖案，這樣反而讓衣服變成新的一般，讓她很有成就感。老師也常為自己的衣服繡上圖案，家中座椅上的褥墊，她也繡上了許多美麗的圖樣。

老師還拿出一本紀錄著滿滿創作歷程的資料夾。關於得獎、參展、受訪

▲繡畫之原版膠彩畫展示。
▼老師展示創作歷程記錄資料夾。

問等等細瑣的生涯故事，她都鉅細靡遺的珍藏起來。這種認真的職人態度，真令人激賞！另外我問起了刺繡的種類，她表示，有手繡、車繡與電腦繡三種，而她剛剛示範給我看的就是車繡。另外關於膠彩畫，她解釋道：膠彩畫就是以水干為底色，加入如大理石粉等的礦物粉，其中還添加上鹿膠、魚膠與三千本膠，可以讓畫產生亮亮的特殊效果喔！

老師說，為了繡出字帖，她還學習了陳家璋老師的隸書。為了推廣繡畫，她還擔任農會家政班的指導教師。講到這裡，她拿出了一個她自行製作的戳戳繡工具，跟我說明如何利用此工具以毛線製作出質感特殊的戳戳繡呢！

她還提到，我們可以利用瑣碎時間，隨手製作生活刺繡，並嘗試添加不同技巧，以產生獨特的作品質感。更要多方學習，讓自己確實融會貫通，以寧靜的心態創作，便能成就自己小小的幸福喔！

給後進的建議與引導

「刺繡對我來說是玩。」老師這樣說著，而她也表示最新技術的電腦繡則是她的大玩具！最後，她更強調，因為有了刺繡，她覺得便不虛此生了。

於是，她提醒所有對刺繡有興

老師與展示之提袋車繡圖樣創作。

趣的學習者們，要知道刺繡是無法速成的，是需要歷經漫長的時間，才能有所成就的。刺繡必須要充滿著創意，雖然可以客製化，但除了電腦繡之外，量產仍然不易。總而言之，耐心與細心是不可缺的創作力量！

范鳳琴簡介：

作品曾入選台南市美展、桃源美展、全省美展、台灣工藝設計、南瀛美展、全國美展。曾獲編織工藝獎佳作、桃源美展佳作、府城傳統民間工藝展優選、大墩美展優選、台灣工藝設計優選。曾接受人間衛視、超視電視台與公視電視台採訪與拍攝。多次參加總統府、各地方政府文化局、公家單位或民營機構的梅花繡聯展與個展。長期擔任各單位的梅花繡與戳繡指導老師。

05

陳陽熙——上善若水：訪當代水墨藝術家

陳謙

驅車來到酒桶山步道附近的豪宅大樓，將車停放停車格內時，放眼是一整個潔淨的街區，搖下車窗，靜謐清新的空氣襲來，宜人的環境令人彷彿置身夢想的桃花源。

大隱於市郊的陳老師的工作室，如同一個畫廊展覽場，其間掛滿老師各時期的創作與一些知名藝術家的畫作。中正高中美術班教師退休後更專注於思考與創作，為了尋求更完善的創作環境，自台北市民生東路遷居桃園新市鎮。中悅建設的房子向來雍容大器，十分合宜地成為目前老師工作的創作基地，身處這樣的環境氛圍中，藝術善美

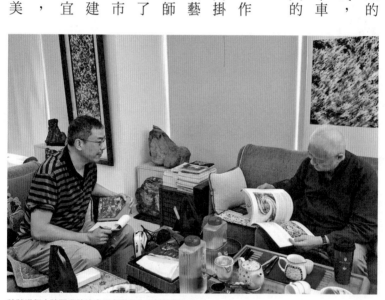

訪談過程中陳陽熙陳述畫冊各階段作品編排的次序。

的氣息充盈著你我心靈。

訪談開始後，我的發問與好奇的起點：關於老師的創作歷程／作品理念的形成？怎樣透過技巧處理？藉以凸顯主題？只見老師不疾不徐的落坐沙發娓娓陳述。

「道」的創作歷程

「最近一次個展是在二○一九年，主題跟老子的道相關，因多次參與『有關道的研習』，加上之前也經常接觸老子或莊子相關著作，體會關於『道』的陳述。從事書畫這項創作，如果能做到跟觀念的學習相互印證，結合我的創作，必然是創作上很好的素材與觸角。我醞釀一段很長的時間，透過一些典籍的閱讀，並著眼於生活的體會，畫出幾張作品，試著跟『道』做內在的聯繫，釐清生活中與老子思想的關係。生活總是很龐雜，也就是說，面對這樣複雜的生活議題，如何化繁為簡成為我的功課。我的創造總是先有構想，但在實踐上會反覆思考，所以時間上看來緩慢，但透過媒材的呈現與實驗上，我都盡力的

藝術家最喜愛的落地窗景總有光影來造訪。

加以表現。」

　　就是在這樣的對話開展下，我望向牆面許多饒富意味的構圖，在線條與色彩的交織下，生活現實壓力都可以在畫作裡被逐一釋放，在靜觀的想望當中，觀看者的我，心靈有一種逸出脫俗的快樂。

　　二〇一九年陳陽熙所出版的畫集《陳陽熙的心象藝術世界》，也是離現今最近的一次展覽時出版的作品圖錄，裡面涵蓋陳老師多年的創作。訪談過

程中老師提到雖不是每一件作品都納入，但在嚴格的取捨下畫集已經具有一定代表性。

「以海底干支圖為例，六十年一輪迴，我以海底為圖畫背景，另外一件海底世界的長捲，有二十一點多公尺，海底世界也跟道有所關連，強調生生不息的力量呈現，生命消失了，也會有新的生命出現」。個別的生命也許有限，但整體環境的生機卻是無限的、生生不息的。曹永洋這樣介紹《海底干支圖》：天干地支六十年為一輪，共由二十條幅，每條有三斗方，上下串聯而成。往返的魚群經過時光隧道不斷地接應著，年復一年，六十年過後的魚群，早已不是當年的魚兒。然而生命的延續卻未終止，周而復始，也充分展現生命賡續的能力。」

這本畫集是老師歷年作品的精華部分，內容涵蓋多年創作的歷程，取捨過程正如藝術創作必須經歷的意象的選擇，陳陽熙選擇了「道」作為他現階段的創作主題，自然與現時心態有關。道法自然，多年的生活體悟令其回歸時序的自然，創作主題也在生活裡尋覓且實踐。

舊經驗的新組合

創作題材的面對，意象的揀選，對藝術家而言是最為重要的事。陳陽熙選擇了閱聽人也習以為常的生活素材，在平常中見到不凡正是目前生活中的創作實踐。

陳陽熙表示：「面對創作時要重新開發一個題材就是一項挑戰。如何見人所不見，如何在日常生活裡再現生活的感覺，在畫作之前，觀念的建立尤為重要，藝術也是不喜愛重複的，所以我往往在完成一幅畫之前，先作自己觀念上的澄清。技法對我來說也是創新，一九八八年開始，我開創屬於自己獨特的工具使用，別人使用過的工具我也使用，但我有更多新工具的加入。加以重新詮釋，用我獨門的技法、獨特的技術與觀念來詮釋。畫作裡是我的文化的記憶，舊的素材我用新的創作我的意象的構成源自生活素材的觀察，都是日常可見。

我的意象的構成源自生活素材的觀察，都是日常可見。舊的素材我用新的創作方式與技法來處理，因為技法與表達媒介選用上的創新，每一次創作對我而言，都像是一次全新的創作。」

陳陽熙進入師大美術系時，師承許多前輩畫家的技法與觀念，那是該系

無分組的最後一屆，教師包括廖繼春、李石樵、黃君璧、孫雲生、林玉山、馬白水等人，在當時他們都已是藝術界的領軍人物。問到剛開始如何介入創作且如何決定要在創作路途上持續下去呢？陳老師說他進入師大美術系之後，因為入學不分組，也造就學院內中西合璧的學習氛圍。油畫、水彩、版畫什麼技法都在學習行列，由於教授的方法各異，取是捨非的原則日後成就了陳陽熙不固執於形式的內容表達，影響至大。

陳陽熙與海底系列作品合影。

陳陽熙的創作多從生活裡觀察：「外面的世界比學校精彩很多。我就發現，這個傳統的水墨技法還是有它的極限。」學生時期的陳陽熙腦袋裡總想著，怎麼樣把東方這個傳統思維跟西方技法進行融合，並深入觀眾的眼底。

「我不斷讀書並抄寫筆記，省思現代社會的變遷，一本本藝術想法與分析的心得筆記，成為我創作時的源頭活水，並實踐到當時的創作當中。」陳陽熙以想法主導技法，認真地在當時從事所謂「現代水墨」，並試著自己開拓一條屬於自己的符號與藝術表現的道路。

在陳陽熙的工具選擇當中，延續了小學時期對書法的喜愛，那種源自於毛筆字之於水墨的親切感，他強烈感受到自己可以充分掌握水墨這項素材的特性，勤奮在學院課餘時大量自學，成就並磨練自己的現代水墨技法，用自己的符號，以軟木代筆、無筆觸的紙上沾墨或手上沾墨，工具多樣且新穎。

以紙代筆新穎技法的運用

根據維基百科的說法：水墨畫傳統是用手持畫筆作畫，以後更衍生出用

陳陽熙與撰稿者陳謙合照。

口咬筆、腳趾握筆、雙腳夾筆、腋夾筆、身體著墨（包括手指、腳趾、頭髮、手肘等部位）等特殊方式，但均非主流。當代中國水墨畫家在創作水墨畫時，材料運用是廣泛的，目前在非宣紙上創作水墨畫成了潮流，如在衣服上、人體上；題材上更是多樣化，不僅限於山水花鳥，除抽象水墨外更擴展到行為藝術範疇。

陳陽熙以水墨寫生，一開始運用毛筆這項工具。後來嘗試不同的工具使用，發現以紙代筆可以替自己的夢想作為代言，因此「以紙沾墨」更是花費時間努力在錯誤中嘗試，幾乎這項工具使用之獨到，也引領藝術界一股嶄新的技巧與跟風，令其他藝術工作者嘖嘖稱奇。

「這項技法就是我自己研發出來的，我也訝異於墨與水間的千變萬化。一般人畫出來，或者產生出來的記憶裡，功力不同，筆觸是不一樣的，就是同樣的技法效果也因人而異，只有觀念充分建立後技法才能好好駕馭它，才有辦法充分發揮到比較高的那種層次。」陳陽熙強調：運用不同的技法之際，把圖畫變成藝術創作，表現出來的思想透過技巧來操作，產生出來的畫面狀態，意義的呈現是重要的。多年來或多或少接收到外面對老師該種技法或主題表現的不同評價，陳老師都虛心接受與感謝，前輩畫家的認同與肯定，不斷加強陳陽熙持續創作下去的力量。

「數大是美」符號元素的量化傾向

陳陽熙的繪畫符號多元且繁複。

舞者，或者魚群，或者早期的作品的雲海，那些壯闊的場景是陳老師選題上的偏好。類似的主題還是會再延續，就像老師所在類展覽場的工作室就是相當開闊的場域。

陳老師專門針對一些名家的畫作，經常開設類似鑑賞課程的教授，目的是針對從事書畫的人，「他必須要具備辨明真偽的能力」。並不是從事書畫作的人都有這項興趣，但有投入這方面的功夫之後，對於自己的創作更有幫助，原因來自對於觀念的建立。取法乎上，僅得

對於珍奇石藝的欣賞也是陳陽熙創作靈感的來源。

乎中。賞析名家的畫，在幫助增近程度上是有立竿見影的效果。也因為對書畫鑑賞有興趣，無形中就會對其投入更多，一些收藏家朋友們也都主動提供並邀請老師品畫，增進藝術上的交流。

論及目前台灣的藝術市場，是否吻合老師的期待？「水墨畫在小眾的藝術交流平台走向上，其實持續幾十年下來，不容易突破。經營模式的改變，畫廊經營者有他們的策略，我比較關注在創作上，藝術市場比較少去注意。我想水墨畫雖然在台灣的創作人口跟中國大陸不能比，但還是有市場，好的作品不會寂寞，我持續樂觀看待這一塊。」

傳統與創新：對青年藝術家的建議

如果有一些比較年輕的水墨畫家要進入這個市場，那老師對他們會有什麼樣的建議呢？「很重要的是世代的傳承，每一代人都有各自的風格，所以現在年輕人應該也要被看見。我能給他們的建議是：認識且建立自己的風格，要建立自己的風格前先建立自己的觀念。就好像我之前讀書的時候，大家都認為師

大與藝專一則創新一則重師
承。技巧可以努力，但創作之
前的自我養成更加重要，一如
我博覽群書，哲學、文學、藝
術、歷史我都不會放過，目的
就是找到合適自己發聲的方
式。」

論及傳統上如何突破？

「國畫不一定要留白，像我
近期的畫作幾乎會被我填滿
背景。這個就是國畫中注入
西洋畫風的融入，也是我的
表現方式。」談吐溫文爾雅
的老師說到這裡，語氣似乎
越顯鏗鏘，也展示其對創作

陳陽熙題贈出版的畫集《陳陽熙的心象藝術世界》。

的認真與執著。

「現在藝術學校應該不會再像我就讀大學時那樣兩極，師大跟目前的台藝大水準逐漸拉近，界線也已消除。這也是藝術觀念普遍較過去年代素質提升的證據。」講到創新時，陳陽熙老師遞給我一本印製達兩萬本的「暢銷書」《陳陽熙筆下的情慾世界》，這是在二〇〇六年出版的六十四開本畫集，當時有一家知名的汽車旅館的老闆，連忙聯繫陳老師贊助加印，成為台灣目前出版史上印量最多的「畫冊」。這是國內畫家第一本現場寫生的性愛專書，大膽情商中澳情侶為性愛模特兒，並搭配部分詩文，令全書看來別具特「色」。何春蕤教授〈畫作性交〉序文提到：「繪畫使用雙人模特兒交合在國內藝術界乃是未聞之事。」性醫學博士鄭丞傑則認為：「在國內民風乃顯保守的一九九〇年代初期，他已經畫下這些性藝術創作，這些不僅今日可供大眾欣賞品味，成為休閒生活的一部分，未來自然也成為紀錄時代性文化的一部分」。

這些「速寫」每張只花費陳陽熙老師約略二十分鐘就可以完成，一本書約莫三十張，媒體的效果卻異常的驚人，當時也引來一些新聞媒體的報導與注

目。「平常我準備一個展覽三、四年，花費了不少時間與精神，宣傳效果都不如這一本小小畫冊。」話雖如此，陳陽熙老師依然會選擇花更多時間來選題與構思，流行的話題只是實驗的一個階段成果，他無法控制別人的喜好，但還是會專注在自己的觀想與修行，再把它們透過最合適的巧法表現出來。

在繪畫路途上前行，陳陽熙積極摸索、創作，一九八八年在市立美術館第一次將近多年的技法正式公開，那種強調個人的符號、風格、再強化自己藝術觀念的畫作個性十分強烈，同時得到諸多迴響，是其創作階段的一大轉折。「雲海那時成為畫中的主要意象，廣闊的視野一直是我追求的場景，因為心態會直接影響創作內容，一張畫經常花費我很多時間，好像跑馬拉松，最近我也規劃畫一套近四公尺的組畫，主題是水，因為我感受到水是自然界裡最有智慧的形體，它呈現各種不同型態的水的樣貌，正是人類學習的對象。」

「上善若水。水善利萬物而不爭，處眾人之所惡，故幾於道。」最高的良善與德行，像水一樣。水是萬物之源，但它卻利益萬物而不與萬物爭奪，常保始終如一的自在心態，並能於眾人不喜愛的地方自我安置，人的品性如果能和水一般，流於所當行，止於所不可不止。能屈能伸，那是多麼高尚的

品行啊。

陳陽熙老師歌詠「水」，認真地規劃下一個階段與群眾的對話藍圖，並且要在畫面中傳達對人世思索的大智慧，預期將再一次引發你我觀畫時連聲讚嘆，擊節再三。

陳陽熙簡介：

一九四九年生，台灣雲林北港人，現居桃園。國立台灣師範大學美術系畢業，曾任中學美術教師。一九八二年台北省博館首次個展，四十多年來畫作曾在國內外個展展出三十餘次。創作廣為台北市立美術館、國家圖書館、山東博物館、山東濰坊博物館、約旦皇家藝術中心、國父紀念館、陸儼少藝術院及私人藏家典藏。作品集著有《陳陽熙的心象藝術世界》（二〇一九）、《陳陽熙筆下的情慾世界》（二〇〇六）等。

06

賴哲祥——願望無價，
藝術家前進吧

古嘉

以作養作‧創作源源不絕

在鄉間小路尋找連google map都沒辦法定位的點——雕塑家賴哲祥的工作室。工作室很陽春，就是住家旁邊圍了圍牆，其中一部分搭起鐵皮屋頂，讓半成品不至於日曬雨淋。

但是成品就不一定。一進宅院，我第一眼看到的就是草皮上近二十座雕塑，有銅的也有不鏽鋼的，都直接頂著天空承受歲月的洗禮。賴哲祥滔滔不絕地介紹他的作品：「……這個作品是○○，在△△展完之後就搬回來放。那個作品是□□的翻鑄，□□總共有兩座，第一座在××那裡，另一座在我這裡。」

「翻鑄是什麼？」我問。

賴哲祥說明，銅之類的材質要做成雕塑，並不是直接在銅上雕塑，而是使用泥土類的材質塑形，然後把塑出來的半成品拿去工廠鑄模，再用模做出成品。就像版畫可以用同一個版印很多張一樣，每張都是「正品」，雕塑也可以有複數的正品。為了避免大量複製損害作品的稀有性，並確保是正品而非仿

冒，現代人會用標示編號以及簽名（藝術家或著作權擁有者）的方法限制正品數量，然後把版銷毀。印版畫成本低廉，且還沒賣出時不需要很大的保存空間，所以可以印個幾百張甚至上千張；但是鑄模翻銅的成本高昂，成品保存佔空間，雕塑很難得有大量翻鑄的。

「創作量大的雕塑家，甚至不會把每件作品都做到完成品，而是大部分都做到半成品，買家若看了半成品之後願意買，我們再把那件半成品送到工廠開模鑄造，做出成品交給買家。我和多數台灣的雕塑家不一樣的是，我會用作品養作品，在賣出作品

作品《衡量之尺》，2009年。高4.2m，長8.8m。

的同時也留下一座自己保存。比如說，一座雕塑賣十萬，開模鑄造一座要給工廠三萬，兩座四萬，大部分的藝術家就會鑄造一座賣給收藏家，但我會少賺一些錢，把錢拿來鑄造兩座，這樣就能慢慢累積作品成品。反正我省習慣了，沒什麼物慾，只希望收入能用在保存和推廣作品上。」

磨出功力・數種創作形式游刃有餘

說到省錢，努力讓錢獲得最大效益，賴哲祥是不折不扣的專家。只靠住得差和吃得少，能省的有限；繳一人份學費，學兩人份的內容，雖然要加倍的專注和刻苦，能省的卻更多。這樣的省並不是為了存很多錢，而是在資源有限的狀況下，想學得更多，不願意放棄自己對藝術的渴望，自然做出這樣的抉擇。

賴哲祥從小喜歡畫圖，也喜歡捏泥巴，他最喜歡的玩樂就是藝術創作。國小二年級時，他參加校外寫生比賽，拿了第一名，就栽進了繪畫的世界。因為有這個本事和紀錄，國小、國中、高中，他都是學校派去比賽繪畫的選手，獲獎無數，這也讓他開始想成為藝術家。

想當藝術家的夢，在賴哲祥考第一次大學聯考時首次遇到挑戰，因為他落榜了。那個時代的聯考錄取率極低，極度重視學科（排序標準）而輕視術科（只要及格），並不像我這個時代只要付錢就有大學能讀，更不像現在這個時代有更多變化、更為彈性的入學標準。

賴哲祥知道，如果放棄讀大學，認命去工作，就只能做耗體力耗時間的工作，距離藝術家夢想就更遙遠了。而且，他希望更精進自己的藝術能

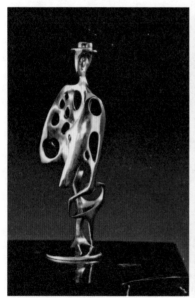
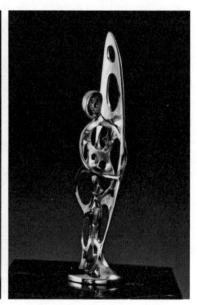

◀作品《旅人》，2017年。120cm。
▶作品《衝浪的男人》，2018年。225cm。

力，所以他就重考了。

隔年，他終於考進台灣藝專美術科。原本很想學油畫組的他，想填西畫組，但他的學科成績只夠填雕塑組，所以就先進雕塑組，等待轉組考。他也沒浪費任何時間，除了好好完成雕塑組課程，也去旁聽西畫組的課程，夜間、假日、寒暑假都是上課時間或創作時間，培養出素描和油畫的深厚功力。

創作形式多樣的時候，總會有什麼狀況想創作什麼樣的規律或是偏好，我覺得有時候也和被認同的種類有關。我問賴哲祥，不同創作形式對他的意義各是什麼。他說，形式選擇沒有特定意義，而是求學時既然都學了，也能好好掌握，那就都做吧。油畫也賣得出去，素描也強到足以在大學任教，被肯定的不是只有雕塑，順著直覺創作就是他的一貫方式。

勇往直前・生命會自己找到出路

賴哲祥的父親只是位小公務員，要養一家五口，無心也無力支持孩子的藝術夢。對所有原生家庭家境不豐的藝術家，我其實都會好奇他們是怎麼堅持藝

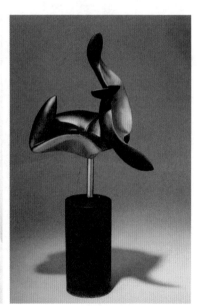

術仍能活下去的。

「你現在會在這裡採訪我，代表我用藝術謀生是沒問題的。如果我從未獲得肯定，我就不會走藝術這條路；就因為我有幸獲得收藏家和業主的肯定，願意花錢買我的作品，我才能成為藝術家。」

「所以你經濟最困苦的時間，其實是求學期間？」

「對，最大的坎在我重考那一年⋯⋯」賴哲祥娓娓道來他賺錢讀書的經驗。

賴哲祥幼年住在宜蘭，中年結婚為了寵妻讓妻子能

◀作品《挺》，2000年。27x106cm。
▶作品《翔》，1995年。40cm。

住在她的家鄉，而搬來桃園。在他聯考失利的那個年代，要讀重考班通常會到當時最有名的台北補習區南陽街，勢必得在台北租屋補習。當他跟父親提出他要重考時，父親震怒，補習費要錢、租屋要錢、生活費要錢，補了還不一定有用，更重要的是家裡也沒有閒錢。他跟父親說了個數字，只要給他那些錢，他就再也不跟家裡拿錢，而且一定會考上。父親聽了更生氣，說那筆錢不夠他活下去；他回答：「只要拿到這些錢，我就不會再跟你要錢，你不要管我，我自己有辦法。」就這樣，兩人爭執一陣，他被罰面壁思過，後來就睡著了。等他醒來，媽媽拿了一筆錢給他：「你爸那邊，我跟他說好了。你想做什麼就去做吧。」

拿著那筆錢，繳完補習費和破爛小雅房的租金，就所剩無幾。他為了要有錢吃飯，必須去找打工，帶著他的得獎履歷四處尋覓，後來在電影院找到畫廣告的工作。一邊打工生存，一邊苦補學科的同時，賴哲祥仍抓緊時間練習術科，毫不鬆懈，多努力了一年終於讓他考上台灣藝專（今國立台灣藝術大學）美術科雕塑組。深知父親反對他畫畫，他就沒告訴家人自己考上藝專，而是安安靜靜打包離家去讀書，繳完註冊費和房租就立刻去找打工。

賴哲祥嚮往畫油畫，一年級時就先行修了油畫等西畫組的課程，並且不敢對學科掉以輕心，打算準備轉組考。後來發現，既然不是西畫組也能修西畫組的課，轉組就不是百分百的必要，而且，一組的第一名有獎學金，經濟困窘的他也不想放棄比較有把握的收入。

「三年時間很短，根本不夠用，所以我晚上、假日、寒暑假，都留在學校學習，把教室當工廠，盡量利用學校提供的空間創作。而且雕塑就要趁著還在學校的時候多累積作品，它們太占空間了，未來如果我沒工作室，就會很困擾，所以能創作就要拚命創作。」

這樣的積極心態，讓賴哲祥邁向卓越，專一升專二的暑假就拿到全國美展雕塑第一名。這個獎鼓舞了賴哲祥，覺得繼續精進雕塑或許也是適合他的選擇，也就沒有轉組。當年獎金非常豐厚，足夠讓他幾個月都不必擔心生活。他笑著說：

「剛拿到獎金那一週，我覺得我像富二代，吃自助餐可以多夾一塊肉。」

獲獎更重要的是，這是父子冰釋前嫌的契機。賴哲祥拿著獎盃回家，向父親報告他在台灣藝術求學，有能力養活自己。倔強已久的父親終於放下無謂的擔心，由反對轉為支持。

開闊眼界・自己的留學路自己鋪

想當藝術家的困難，準備就業時再次面臨挑戰。賴哲祥退伍後，到處去找藝術相關工作，即使很積極尋找也沒有合適的，但畢竟要生活，就進了一家服裝公司。隔行如隔山，剛開始吃足了苦頭，但他並沒放棄，反而開始學打版、服裝畫、認識布料特性……後來他終於開始能做服裝設計的工作，並被公司派到世界各國觀摩，再過幾年就能成為服裝設計師。

「雖然收入不錯，但我知道這不是我要的。我在服裝公司學到另一種審美方式，努力並沒有白費；只是我想知道更多、感受更多，並且充分把自己表達出來，所以我不能永遠停留在這裡。這時候，有以前的學弟跟我說，其實可以出國留學，以我的資質和努力，一定可以學到很多東西。」賴哲祥告訴我，他又開始拚命存錢，即便公司工作已經很忙，還是瞞著老闆偷偷兼差，去幫人畫肖像畫，還有去畫外銷畫，辛勤工作終於存到出國留學的錢，飛到西班牙圓夢。雖然有人唱衰他，說他放棄服裝設計師的前程，放棄高薪，去追求遙不可及的藝術家夢一定會後悔；但他毅然決然朝著夢想前進，毫不理會阻止他的人。

賴哲祥說：「藝術是一種元素純粹的化身，帶一點狂熱因子，沒有束縛的枷鎖，憑藉著直覺出發，做好每個環節，珍惜自然的本質，結合成一個整體呈現，就很藝術。」

西班牙的民族個性就是直覺而熱情的，和賴哲祥重視情感投入的創作理念不謀而合。表達自我，順著真實自然，不去想太多，把重點放在盡全力去做，一

◀作品《翼》，1998年。23cm。
▶作品《靚》，1998年。93cm。

直持續努力下去，就會有福至心靈的創作。所以他選擇在西班牙馬德里大學藝術學院讀碩士。在學期間主修雕塑，輔修油畫，大量閱讀，還利用假日逛遍了馬德里市區的美術館及博物館，甚至在暑假長假走遍歐洲各地的美術館。

他在歐洲待了三年，除了深受藝術薰陶，也接觸了許多歐洲國家的風俗民情，大大擴展了視野。即使當初辛苦的同時做好幾份工作，放棄成為服裝設計師的機會，也算值得了。

見賢思齊．受羅丹和亨利摩爾影響

隨著認識的世界擴大，創作自然而然會有轉折的。最早會覺得雕塑要像真的，就在擬真的方面下基本功。之後又認為要精緻和協調，因為當時認識的藝術家是米開朗基羅。但這些都不足以震撼他，讓他意識到「藝術」的雕塑家，是他在藝專一年級時接觸到的羅丹。

賴哲祥介紹他心所嚮往的羅丹：「羅丹是現代雕塑之父。他將傳統寫實細膩如真人的雕塑作品簡化、去除，成光影面化塊狀，讓作品更有力量及質感。」

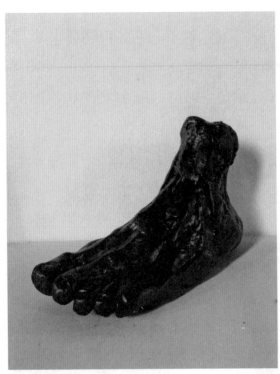

作品《足》，1980年。

雕塑出基本的形之後，不追求擬真的細節，而追求神似。強調要強調的地方，反而提升張力，傳達出精神。羅丹強調神似的作品特色，撥動賴哲祥心弦，讓他仔細研究羅丹的作品和生平。羅丹針對「手」做了非常多創作，賴哲

祥想，那他來做「腳」吧。於是他在藝專時代的第一件作品《足》，就學習羅丹的風格，以塊狀及面的概念，讓腳更顯有力及變化。

而羅丹身為一介平民，卻很有頭腦讓藝術商業化，因此衣食無虞，只需醉心創作，這點也讓賴哲祥憧憬。

留學期間，賴哲祥認識了亨利摩爾，幾乎把形抽離而留下意的藝術家。我們現在看到公共空間裡，一般大眾不是很能看懂的雕塑，大致就是學這種概念做出來的；這意味著，

◀作品《迎曦》，2003年。325cm。
▶作品《歡喜龍》，2009年。27x56cm。

連雕塑都突破了具象的枷鎖，想像力不需要翅膀也能飛翔，更精準來說不是可控的飛翔，想像力在傳遞的過程中其實是飄浮和流動。

賴哲祥說：「亨利摩爾是雕塑立體派抽象之先驅，他讓雕塑空間更有想像力，涵蓋範圍更廣，不拘泥於形式。我在淡水的景觀作品《迎曦》，就是受到亨利摩爾的啟發。」

海納百川‧用新元素開創更多可能

除了西方古典藝術和現代藝術的訓練，賴哲祥也開始嘗試融入東方元素。他的《歡喜龍》介紹是：「以情繫東方情、放眼天下的角度出發，深感博大精深東方文化及民族信仰，結合西方造型理論，產生出卓越的精神內涵。」

我第一眼看到《歡喜龍》，擺在大桌上或客廳展示櫃上剛剛好，覺得它就是一團流動循環的雲河，只有圓滑的弧線，沒有沉重的方塊感，小小的一些尖銳像是船頭濺起的波濤，或是飛機梳理過後白雲的鬢角。我猜：「這個應該很

多人喜歡吧？圓融的感覺，放著似乎風水會變好。」

「以量來說，是賣最多的。」他回應了我的猜測。

如果只是埋頭創作，路是走不遠的。多試不同風格，一方面是種自我挑戰，另一方面能找出以前未出現過的收藏家。他剛開始和多數藝術家一樣，想辦法辦個展，靠藝廊媒介作品販售，雖非高價，卻陸續能售出。網路興起後，

▲作品《書香列車》，2020年。205cm。
▼作品《昇捷水芭蕾》，2007年。200cm，共七件。

大環境改變，他也開始讓網路藝廊幫他販賣作品，並且更謹慎保持品質。

後來，賴哲祥為了投入公共藝術，還設立公司四處去接案子，讓藝術普及在大眾生活的空間中。參與富岡鐵道藝術節的展覽，富岡火車站的《書香列車》就是一個例子。

有償的新創作會直接詢問業主需求，彼此溝通後，再開始雕塑。他知道我住在南崁，就跟我說：「台茂購物中心旁邊的《昇捷水芭蕾》就是我的作品，你可以去看看。」至於無償出借通常是舊作，為了推廣藝術，例如給桃園署立醫院借展，他甚至自掏腰包購買台座。

不忘初衷・為世界多做一些

靠藝術創作生活，當然偶有迷惘，但賴哲祥清楚，他一直在尋求自我突破，以及對藝術生命的忠實，不會因市場的好與壞就讓自己迷失。有錢活下來創作是前提，但是不會為了賺錢才創作，否則就失其本心了。

在《扛家的男人》作品上，可以看到刻意留下讓風與光穿越的孔洞，讓空

作品《扛家的男人》，2017年。225cm。

間穿越是賴哲祥前幾年的新嘗試。我說：「這房子看起來很重，扛了就不想繼續走了。」賴哲祥莞爾一笑。其實他想表現的是，人生是場無止境的旅程，責任是對家人的承諾，他願意對自己的選擇負責，成就精彩的生命。

這幾年賴哲祥也試著創造有童趣的作品，十二生肖與小孩互動的嬉遊系列，又或是開心果系列巨型盒玩似的風格，他希望他的創作能療癒人們。他說：「到了我這年紀，開始覺得要做自己想做的東西，而不是時時刻刻到處去接商業委託賺錢。」

▲作品《嬉遊3》，2018年。嬉遊系列。38cm。
▼作品《不忘讀書》，2020年。開心果系列。

他還有一個夢想，雖然因為花費過高而遙不可及，但他還是希望日後能建一個雕塑園區，不僅展示雕塑作品，更提供其他藝術家暫時的工作室。聽起來，有種杜甫「安得廣廈千萬間」的氣魄：但這不僅是氣魄，以賴哲祥一貫的執行力判斷，或許，有朝一日他能再次達成夢想吧。

賴哲祥簡介：

一九六一年生於台灣宜蘭，現居桃園。一九八四年國立藝專雕塑科第一名畢業，一九九二年取得西班牙馬德里大學藝術學院碩士，一九九八年任教於國立藝術學院雕塑系（現台北藝術大學）。專長：雕塑、油彩、素描、藝術史、視覺藝術與景觀裝置等。曾獲一九八二年第三十八屆全省美展雕塑類首獎，一九八三年第十屆全國美展雕塑類第一名、第四十三屆臺陽美展雕塑類銀牌。

07

邱文頊——樸拙與壯麗，都是他　黃文成

五十歲的人生舞台，該擁有什麼樣的型態來過生活？大部份五十歲的人，對人生的美好，往往已不敢有太多想像，甚至失去年輕時候所有的行動與執行力，剩下的，可能就是一身疲累。剛過五十歲的邱文頊，定居在桃園市區某個毫不起眼的巷弄內，他像個現代隱士，在自己的天地裡，創造一個自己的小宇宙，這小小宇宙，實在迷人且壯麗。十年磨一劍，五十年行走人間的豐富經歷，邱文頊讓自己成為一方天地裡的智者與行者。

濃淡之間，見真醇

目前，實在很難為邱文頊這個人做一個根本上的定論。尤其是他的各種創作，他的創作媒材，從書法、篆刻再到陶燒，無一不精。邱文頊悠遊在不同媒材的創作裡，找到生命安頓的片刻與力量，這些作品，真實地反映了文頊個人內在精神向度的美學與人生哲學態度。五十歲的他，已然到達一種人生境地，這一境地，其實很早就現端倪。只是這樣的人生高度，是經過淬煉而來。

而書法創作，是邱文頊安定生命混沌時刻重要的方法之一。他寫下的書法作品，極具個人風格，在高古、古樸及率性之外，還有他看待世界的哲思所在。他此刻寫下的書法作品，充滿了道家哲學觀，同時也傳承了文人的抒情。於是他在書法字體上，完全體現當下的念頭，既不追求精準，更摒棄完美的追尋，他不想成哪位名家第二，只求寫下安頓自我的文字。

邱文頊認為書法的工具性已然從時代裡蛻去，該被保留下來的應是書法的藝術性。而所謂的古典，都是每個朝代當時的流行。於是，現今的書法該有現今表現的形式與意義，而非一味「擬古」。筆墨間的乾濕、濃淡絕無完滿，當下的殘缺，才是生命的真實。當今書法美學應該在擬古的審美觀之外，要有屬於書寫

書法內容，上：五畝雜蔬五畝種竹半日靜坐半日讀書。下：一鑪沉香一甌茶。

者的風格，而書寫者的風格，除了他長久的練習，更多是得反應其生命底蘊裡的哲學思維或人格高度。於是他的書法，在樸拙之外，也有較其他書法家更多的率性之所在。這種率性，實在是反應了邱文頊豐厚的內在精神向度。

此刻，他寫下了「玄默」二字，似字似畫，筆墨濃淡，樣態確實古拙而有一種自在與韜略。樸拙的「玄默」二字，透顯出現在的他，境界在何處與高度。

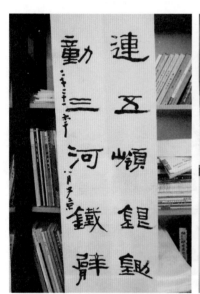

◀天連五嶺銀鋤落，地動三河鐵臂搖。
▶玄默：天道玄默無容無則。

生活即當下

即使是現在，擔任育達科技大學的學務長行政職務，工作繁重的邱文頊，身影還時常出現在台灣各角落。有時騎著BMW超重型機車，沒有任何規劃，台灣全島旅行，行車到哪累了，這裡就是今日落腳處；有時出現在馬祖離島，攀在大石上雕刻文字。碩大的文字彷彿想將天上的雲，停佇在石上。他的身影，常常表達著「活在當下，自有一方天地」的智慧與氣度。

年輕時的他，進入武術世界，成為中華武術散打代表隊總教練，屢屢獲得國際獎項；另外他也是泰國拳國際裁判與教練。他的自我挑戰不以此為界限，三十多歲拋妻棄子，隻身到美國留學，取得運動管理博士學位，實踐了一個我以為，要一生皆在鋒芒劍上躍上擂台的，認老這件事是不可能的，但他就這麼淡然地說著：身體衰敗是必然，「術」就留給年輕人，而他此刻想追求的，則是「藝」的各種可能性。他在書法字體的粗細間，找到安頓身心靈的所在。

自己此生已無法完成的夢想。但現在的他，認了老，認了自己身體的衰敗。本

師承名家，永不忘父親

毛筆放一旁，他拿起簫吹了起來。這時我才明白，他透過丹田力，吹起簫，頓時整個空間，有著無以名狀的愁悵感。他的生命其實就是傳統文人抒情的格調，在武術之外，書法、篆刻、中國簫，都是當行本色，且展現了自己的風格。但他從不忘記他師出何處，他常談起黃群英、謝幸雄、王北岳、羅德星等大師對他的影響，這些大師對邱文項的影響，不僅在藝術領域的創作上，更在個人生命觀，有著重要的影響。

但是，影響他一生的人，在大師之外，尚有其人。此人就是他的父親。

他的父親生在那個貧寒年代的小村莊，家裡沒錢支持唸更多的書，只好當起學徒。他父親後來的職業是台灣民間信仰中常出現的「道士」。但邱文項說他父親更像是民間「江湖藝人」，精熟各種傳統樂器外，他在父親身上學習到的是「專業態度」與「處世智慧」，這兩種態度顯然也進入了邱文項的血脈傳承。

他說起他的父親，言談充滿傳奇。

文項是個有思想的人，從不拾人牙慧，或複製他人成就，於是他的生命稜

▲邱文頊拿著南簫。。
▼邱文頊書畫工作室「陽明草堂」。

線高度，常讓人贊嘆，因為太獨特且充滿能量。就像，他的書法與篆刻作品，充滿樸拙感，完全回歸到人性本真處外，更顯出自己的處世哲學在其中。於是，筆畫間的濃淡，回歸到事相本真處，從無二字筆畫意境相同，一切都是當下的顯影。人生也是如此，當下才是一切。

後來，文頊的創作視角，從書法轉移到了柴燒壺與篆刻上。觀賞與把玩他的柴燒壺作品後，完全翻轉我對柴燒作品的想像與經驗，過往對於柴燒作品的記憶，總以為粗獷是重要標準。那年，剛滿五十歲的邱文頊，躲在窯燒的世界裡，用熾熱且孤獨的烈火，炙燒加上篆刻做了了一百○八把茶壺與茶杯，每把

壺，都有著文項每個當下的一個看待自我、看待世界角度的結晶。

他在王文玉老師的瓦壺齋團隊協助之下，歷時三年終於完成一百〇八把柴燒壺；每把柴燒壺，幾乎像上了釉料般，透顯著不同的光澤，木柴的靈魂在溫度一千兩百度C以上灰燼後落在壺面上，旋出一只只藝術作品，這些火焚過的壺，展現了火神的燦麗與魅力，一把把的柴燒壺在高溫之下，有著無比的瑰麗感。但在瑰麗之外，卻又回到了文項一直以來的人生哲學——樸拙感。木柴灰燼隨火燄隨意落在壺上，每隻壺都展現了自己的美麗，邱文項的柴燒已脫離生活陶的這一層級，進階到了藝術品。

藝術的純粹，來自生命裡的溫度

但他不以藝術品來看自己的窯燒作品，他漸漸拋棄以手拉胚模式進行陶藝創作，而是用手捏來完成每一件作品。他說陶本來就源自於生活，用手捏的作品，體現的是手的溫度，而不是精準為美的標準。陶的功能性來自於真實生活，所以不該是以統一標準來進行產出，若有標準，那就是制式化後的工藝品，稱不上是

創作。進窯前，文琍在壺面上，以刀代筆刻下他當下的靈感與情緒，於是柴燒、書法、中國文字間與他自己的生命觀，又敘說演繹了一股強烈的文人氣質。

五十歲的那一年，他開了個人展，所有作品共賣得兩百萬台幣。二話不說，全捐給了弱勢機構。有捨有得，他在捨得之間，展現了一種幽微且壯麗的人生觀。

▲柴燒：處平守靜。
▼不拘過去前人書法筆勢，自悟書法新奧義。

這就是邱文頊，永遠可以在不同年齡時挑戰不同框架的自己，於是他就在蛻變與進化中型塑了現在的他。也許，真有一條老靈魂附著在他的體內，讓他年少老成。而這老靈魂，看似遊戲人間，實則是有著豁達智慧的智者。

邱文頊簡介：

一九六九年生於桃園市大園區，美國體育學院運動管理博士，現任育達科技大學觀光休閒管理系副教授兼任學生事務長，是桃園擁有體育專才的書法、篆刻家。

08

梁全威——故鄉就在畫作裡：
畫家的心靈與繪畫世界

向鴻全

準備去採訪油畫家梁全威時，突然所有可資運用的管道都無法聯繫到梁老師，後來才知道他趁著疫情，回到家鄉貴州了：在全世界都深陷在疫病的痛苦時，梁老師就想回家看看家人，經過一番努力，我們才在微信上通話，完成這次的採訪。

在訪談的過程中，我不時陷入一種特殊複雜的感覺，我和一位在貴州出生長大的侗族油畫家，在完全不相識的狀況下，透過現代科技的平台，進行一次關於故鄉和異鄉、成長與失落、繪畫與人生等主題的交流，我努力地在心中描繪，距離大約一千五百公里的貴州，那個以前曾經在俗諺中提到「天無三

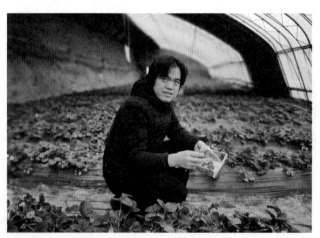

畫家在大陸人家室內草莓園中。

日晴，地無三里平，人無三兩銀」的貴州，現在究竟是什麼樣子？梁老師此刻拿著手機，和我通話的那個廳室，長得是什麼模樣呢？我完全沒有任何可資依循的圖像和記憶，或者說，任何圖像或記憶，恐怕都是過於一廂情願或流於片面的想像，我想，即使人們能夠運用現代科技，深入到世界的任何角落，但如果未曾親身到達那個地方，缺少了人跋涉來到的足跡，那它就只是一則資訊而已；就像我那在年輕時就從四川（不就在貴州北邊）來到台灣的父親，他的記憶和口述中的故鄉，究竟和此刻的四川有什麼不同？當我在和梁老師對話時，那像是在不同時空、不同的時間點的對話，那流動的時間感和記憶的空間感，帶給我很奇特的經驗。

　　我和梁老師談話時，也會讓我感到迷惑，那遙遠帶著淡淡鄉愁的口音，雖然很流利表達自己的想法和意見，但在語氣中卻仍然能感受到一點如通往故鄉顛簸崎嶇的道路般的停頓和懷疑，那種來自土地的、深厚純樸的思想和力量。

　　因此我的第一個問題，是關於「離散」（diaspora），離散是因為某些緣故，出於被迫或者自願的，遠離並割捨自己的故鄉故土，於是我對於梁老師如何來到台灣，並落腳在桃園大園靠近桃園機場的一棟透天厝，讓這棟房子變成

畫室，並且用自己的畫筆，以春夏秋冬四季為主題，繪於房子的四面牆上的故事，有著最初始的疑問；已經來台灣超過二十年的梁老師，開始娓娓道來他的人生經歷。

原來梁老師在三、四歲時就喜歡塗鴉，小時候很黏母親，經常陪著母親做針線活，一開始梁老師會用木炭在地上畫畫，地上牆上都是他的畫，雖然母親有時會無奈的說「畫畫有什麼用」，但是街坊鄰居都稱讚他，說他將來一定可以成為一名畫家。就這樣，梁老師上了師專，由於家中環境並不好，連吃飯都有問題，甚至還得把學生證押在食堂餐廳；之後當了一年中學美術老師，後來也到四川美術學院繼續進修油畫藝術。當時有老師介紹許多國外的畫家，打開了他的美學視野，甚至有位略帶叛逆的老師，還曾經和梁老師說：「很多藝術家都進不了藝術的殿堂，根本拿不到這個殿堂的鑰匙，只有忠於自己，要記得，只要還有一個人欣賞你，你就要為這個人而畫。」這樣的話語深深烙印在梁老師的心中，也讓他對繪畫藝術多了一份不與時人彈同調的堅持，讓他堅定想成為職業畫家，一位真正的畫家。

梁老師與台灣的緣分，是從一位從台灣到貴州，進行侗族研究的人類學學

《藍梅》，紮根系列，2017年。100x80cm。

《墻》，扎根系列，2016年。162x130cm。

者顏芳姿有關；當時還是高中生的梁老師，因為擔任導遊，認識了這位來自台灣的人類學者，帶著台灣學者認識他的家鄉，除了工作有趣之外，也能賺錢，時間久了，也對這位來自台灣的女孩有了好感，他們相識相戀，於是決定結婚，並且搬到台灣。

二〇〇〇年初到台灣時，曾經短暫住在南投省政府中興新村，那裡的眷村的美，讓梁老師留下深刻的印象；住了半年之後，他前往澳洲進修四年，二〇〇五年回到台灣，

《天堂在哪裡》，2012年。194x130cm。

曾經在台中和清華大學開個人畫展。然而當時他的身分，卻讓他在找工作上吃足苦頭，那時台灣社會普遍對「陸配」有不當的偏見或誤解，對於這位來自大陸，有著口音的年輕人並不那麼友善，不僅找不到工作，甚至連搬磚的工作都不讓他做，直到他幫一位校長畫肖像畫，才賺到小孩的學費。

二○○七年梁老師搬到深坑，後來又搬到淡水，也曾住在內湖；白天就是畫畫，或者出門買菜，有時教畫，這樣四處奔波的生活雖然辛苦，但梁老師說，這也都是他日後創作的養分。

直到二○一五年，梁老師和妻子的兩岸婚姻因為緣分走到盡頭而離婚；隨後的一場蘇迪勒颱風，半夜時把梁老師在淡水畫室的屋頂掀掉，雨水灌進屋裡，畫作也被風吹倒，散落在地，一夕之間全部都沒了，梁老師蹲踞在屋子角落，無助又無言地問命運，怎麼會把他帶到這樣的地步？這場颱風幾乎要把梁老師擊垮，他無家可歸，像個難民一樣把自己關在畫室二十多天。後來有朋友輾轉得知，把這棟位於桃園大園的空屋提供給梁老師，梁老師有了新畫室，也開始有了新生活。

梁老師說，這些人生歷練，都像是老天爺在提昇他的命運，要他看命運的

《飛蛾撲夢》，2017年。13x97cm。

不同境界，「以前是從內往外看，從底往高看；現在是從外往內看，從高往下看」。這不僅是梁老師的生活體驗、離散經驗，更轉化成為他的美學信念──梁老師說這些經驗都成為他繪畫時觀察人的能量，他喜歡畫人的側面，不畫人的五官，或者只畫一個形體、一個姿態、一個眼神；例如他喜歡以「母愛」為

欲望系列，2017年。162x130cm。

主題，但畫中只有情景、故事，因為這樣才能產生共鳴。

對於繪畫藝術，梁老師有極其強烈的美學堅持，他說藝術家要有獨特的生命，要有獨一無二的經驗，那些是不能抄襲的，而畫作如果可以不用署名，大家就知道是你畫的，而畫作的價值，並不在於能夠賣出多少錢，而是能夠對世人有多少的影響。在一次北京畫展中，有人對梁老師說：「你不是大陸人，因為大陸已經沒有真正的畫家了，都是為了錢在畫畫。」這些話帶給梁老師很大的警惕，也讓他更意識和反省繪畫對他來說的意義，因此他小心翼翼的保護自己的風格，不讓世俗的價值觀影響到繪畫的初衷。

儘管如此，梁老師在一心一意追求繪畫境界的同時，仍然有許多心裡的掙扎，他的畫作並不是向著現實世界的金錢價值觀妥協的，因此也會有與現實生活衝突拉鋸的時候；最讓梁老師難過的是，當父母親生活有需要，向他開口要他幫忙時，他卻無能為力，然而即使在這種時候，他也從來沒有動搖過，他告訴自己，就算窮，也要拿出僅有的錢，去買最貴的畫布。這些就是梁老師所認為的職業畫家的宿命，不過，梁老師帶著歉疚的語氣說：「不應該把一家人賠進去。」在這句話中表達了他對身邊親人的抱歉，這似乎也道盡了藝術家和這

個世界存在的某種永恆的遺憾。做為一位職業畫家，梁老師說：「其實職業畫家的命運才是畫家真正的內涵，要時時刻刻的背負著，有時候也覺得好累，但又不能放下；職業畫家像是有種病，他們天生是個賭徒、是冒險家、是革命家、是勇士、是孤獨王子。」這也讓我想起村上春樹在《身為職業小說家》中提到要成為一位小說家可能需要具備某種類似「資格」的東西，這種資格有些人天生就有，有些人則

《當無毛雞遇上土雞》，2019年。162x130cm。

是靠著後天辛苦累積學來的，我想，對梁老師來說，成為一位職業畫家應該也是如此吧，天賦固然很難得和珍貴，但是努力堅持某種信念，更是留在畫壇中令人敬重的事。

而談到了故鄉，梁老師略帶感傷的說，現代文明對侗族文化的傷害，就是把「慾望」帶進來後，破壞了環境，也破壞了人與人之間的關係，他懷念起侗族的最後一班列車，並且在創作中不斷思索侗族文化為什麼消失，而侗族人又何去何從的問題。對梁老師來說，故鄉是曾經來過、也應該是能夠帶著走的，目前台灣是他最親切的家，而貴州故鄉，也是他永遠的牽掛和寄託，這也可以從為什麼梁老師最喜歡畫「母愛」這樣的主題，因為母愛是傳承，更是飲水思源。

提到了畫作，梁老師認為「兩岸婚姻」應該是他目前最推薦大家認識他的作品，我想，梁老師在他自己的兩岸婚姻中有很深的體悟，這段婚姻對他來說，讓他意識到自己異鄉人的身分，以及這個身分在婚姻中、在兩岸關係中複雜微妙的意義（梁老師說就像是「吊在海峽兩岸中間」）；他曾經因為這個身分受到許多打擊，也曾為著許多和他有著同樣身分的人努力，想改善並且扭轉這個身分在台灣社會的印象，梁老師不僅透過自己的藝術成就豐富了台灣社

會，也和許多台灣新住民朋友，一起努力讓台灣社會見識到更多元飽滿的文化風貌，這是做為藝術家的他，另一個讓人感到敬佩的人格面向。

梁老師曾經說他喜歡莫言，那個來自山東高密，在小說中不斷回返那個滿是高粱的故鄉，莫言用小說記憶故鄉，而對梁老師來說，他卻是用畫筆不斷重返那個充滿土地和農民的故鄉，用最直接的構圖、色彩和線條，呈現他對這個世界的感受，文字是一種再現，讀的人要透過文字在腦海中重現作者的世界，但對畫家來說，他的畫作就是一個世界，當人們觀賞畫作時，就是直接進入作品的世界，或者說，作品就直接映照在觀賞者的心裡，像心靈的攝影般，但是多了顏色、光影、和畫家的力量，讓我們的心成為一張畫布，有了畫家給我們帶來的風景。

梁老師的畫作具有強烈的生命力，既寫實又帶有某種奇幻的感覺，看來線條粗礪但在細節卻又細緻得讓人心痛，畫家的視角像電影導演分鏡般準確而浪漫，用色大膽，讓我這樣對色彩不敏銳的人都感受到強大的神祕力量，我想這應該是梁老師少數民族的血統所帶來的力量，更重要的是，我好像總是從梁老師的畫作中，感受到一種強烈想和某個關係連結的表現（那麼多的繩結還

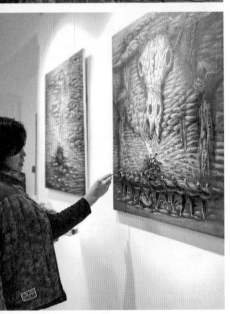

有根），也許是母親，也許是土地，也許是環境，也許是陌生人，就像是想要牢牢的抓緊什麼一樣，也或許是某種內在的種子就要突破發芽，它從土地長出來，要朝向世界而去。而農村裡的種種物事的繪製，花朵、禽鳥、犬畜、魚獲、麻袋、石頭、樹木和太陽，都是關於故鄉、或者故鄉帶給梁老師捕捉世界精髓的能力；而那個碩大的乳房，更是永恆的母親／母愛／故土的象徵，像是永遠滋養著孩子的母親，那側臉低頭的姿態，像是撫慰照顧著所有的人，承擔和包容所有在外飄泊流浪的孩子的心。不管出門多遠或多久，只要回到家，看

到母親，梁老師就是個孩子，就有了依靠；不管在外面經歷多少辛苦風霜，只要吃到母親的菜，就能安慰梁老師的心。當然，見到了母親，自然就會說侗族的母語，只有母語才能夠接納、才能夠表達心中的各種想法，那是本能，也是最自然最溫柔的事。

在撰寫這篇訪談稿時，我的心中不斷出現畫室的那棟房子，還有梁老師在這個世界上可能輾轉寓居的那些房子──房子對中國人來說極其重要，不僅僅是有土斯有財，那更可以是家，是歸宿，也是認同；這也讓我想起印度裔英國籍、充滿爭議的後殖民作家奈波爾，和他那部描寫移民創傷與認同錯置的作品《畢斯華斯先生的房子》，小說中的主人翁畢斯華斯，耗盡自己一生的努力，想要擁有一棟房子，對畢斯華斯先生來說，房子不只是一個「住宅」（house），而是一個「家園」（home），一個能夠容納人格、精神、心靈、身分與認同的集體象徵，擁有一棟房子，就像是擁有「世間的居所」，擁有一個完整的自我，可以不再流浪，找到能夠安身立命的地方。所以梁老師在大園的那間獨一無二的畫室，不僅僅是彩繪藝術，是一個地標，更是一種「望鄉」的象徵，因為梁老師的故鄉就在畫作裡。

梁全威簡介：

職業畫家，一九七二年出生於貴州，畢業于貴州省凱里師範學院美術系、四川美院油畫系：二〇〇一至二〇〇五年旅居澳大利亞學習創作，二〇〇五年後定居台灣桃園。曾任清華大學駐校藝術家、台北醫學大學駐校藝術家，二〇一五年創立梁全威畫院。

二〇〇二年作品《侗女夜伴》和《今日侗女染布》入選貴州省油畫展：二〇〇四年作品《侗族之魂》入選貴州省第十屆全國美展選拔展：二〇〇五年獲清華大學年度藝術家獎，作品清華大學典藏。二〇〇六年作品《民族大融合》入選中國大陸全國美展：《行歌坐月》入選第十一屆大墩美展：二〇〇七年作品《午夜降臨》代表參加台北亞細亞國際藝術展參展，並獲得二等獎。

09

吳麗嬌——傾聽岩礦與壺的對話

賴文誠

容納

一壺山水
一壺容納著岩礦與火共同型塑的心
斟上茶湯柔軟的性格
我們讓彼此的對話與溫度碰觸著
多彩世界多情的壺紋

淺嚐每一口獨一無二的景致
我們舉起了杯，酌飲一條河流上的天光
或是，一道準備流經夜空的星辰
幾杯特殊的釉色輕輕滑入了喉嚨
鮮明的溫暖
逐漸燒製成胃腸樸素的情緒

而創新必須擁有堅強的意志結晶

等待必須兼具細緻與粗曠的心靈質感

在手拉坯的轉盤上

在靈活敏銳的手指之間

妳不斷捏塑著自己的耐心、希望與信仰

不斷調勻了陶土、泥漿與岩礦

慣常變動的諸多爭論

安撫每一塊不願輕易妥協的岩礦顆粒

努力探究著適性的生命溫度

將晨曦與月色

層層塗上思緒加溫中的工作室

一次又一次

重複修練著壺型與美感的千萬種化身

工作室與起居室入口之玄關布置。

熊熊的歲月開啟了心裡深邃遼闊的窯

試著讓山石語言容納著所有的吶喊

當一壺壺開水緩緩沸騰之時

妳的愛，正爐火純青

捨——不是不能擁有，而是不耽著

在一個溽暑仍未收斂炙熱脾氣的初秋午後，我沿著城市仍繼續加溫中的街道，前往拜訪吳麗嬌老師住家兼工作室的大樓。當我一到大樓樓下時，老師的先生即刻客氣地下樓來迎接，並引領我搭電梯上樓。老師的家位於十二樓，一整層樓房搭建成她的創作城堡。城堡很協調的規畫成兩個單位，一邊主要是工作室及廚房，另一邊則布置成舒適且溫暖的泡茶間與生活起居室。兩個空間以一個小走道連接，而在走道間則以溫和的燈光展示著一些典雅的裝飾物與一幅令人印象深刻的小小布簾，布簾上寫著「捨——不是不能擁有，而是不耽著。」我一時不解其意，老師遂體貼的解釋：「創作不存貪欲，不急炫技，

心如工畫師，心靜國土淨：不耽溺執著事，便能了然於心，自在創作了。」我想，這應該就是老師不著痕跡地給人的第一印象吧！

接著他們就直接邀請我進入擺設著一個巨大木桌的泡茶間，而桌上早已擺上了一碗以岩礦茶碗盛著的白木耳蓮子湯，這是體貼的老師親自調味烹煮的。以岩礦茶碗盛裝的食物，口感綿密，讓人忍不住一口接著一口品嚐。原來這就是體貼的老師，正悄悄以不知不覺的親和力技法讓我慢慢地走入岩礦茶器營造的瑰麗且層次豐富的空間。

更讓人驚奇的，是老師拿出另一個岩礦茶杯和一個普通陶瓷茶杯；然後從岩

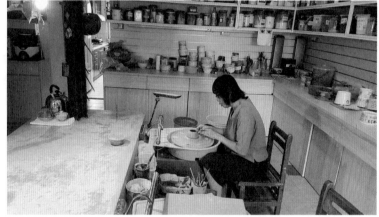

創作中的老師及工作室一隅。

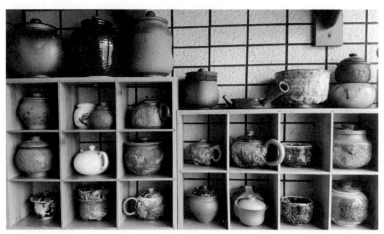

陽台作品展示櫃。

礦壺體態飽滿的腹肚之間倒出茶水

將兩個茶杯斟滿，接著請我輪流以

這兩個茶杯喝茶，然後讓我體會這

兩個茶杯喝起來的微妙差別口感。

這時，我終於能體會到岩礦茶器的

獨特之處了。以岩礦茶杯喝起來的

水，就能感覺到特別細潤順口，真

是讓我大開「口」界。然後，老師

才慢慢解釋著：

　　「第一，岩礦茶杯因為有著

不同的礦物質感與杯體形態變化，

所以在不同容器之間倒入茶水後，

就會出現不同樣貌的倒影，姿態萬

千，特別有『視覺』美感；第二，

手摸的『觸感』。因為每個杯體含

有不同的岩礦組合，岩感變化甚多，當輕握著茶杯時，飲用者能擁有著溫潤舒服的手感；第三，好喝，讓人可以喝一口好水，整個口腔裡將會充盈著通體舒暢的『口感』」。

「哇！」在一口之間，我竟如此奇妙地歷經了「視覺」、「觸感」、「口感」三種深邃的感官之旅，這種經驗，真是讓人愉悅萬分！而回想起進門之前在走道上看到的那幅小小布簾，原來，岩礦茶器就是經由有著這種人生體悟的老師的手裡創作出來，才能有如此精采的呈現方式啊！

以歲月的窯，捏塑燒製的創作人生

目前仍在國立台北教育大學藝術與造型研究所進修的吳麗嬌老師表示，她在求學過程中所學的其實是與陶器完全無法聯想在一起的大眾傳播相關科系。

她說剛畢業時，她曾在安親班上過一、二年的班；直到她的先生服完兵役後，經由熟識的學長邀請，他們懷抱著理想與抱負，遠離家鄉南漂到高雄六龜區推行著一連串的社區營造事業。

他們當初是想為當地住民設計出一個專屬於居民在地特色的產業，以俾使他們能藉由這個產業，增加收入、改善生活。在經過探訪與實地勘查並深思熟慮之後，他們決定建立一個窯廠，希望以製陶產業帶動起當地的生活品質與經濟發展。可是好景不常，與他們一起懷抱理想的學長卻中途放棄了：於是她與她先生只好獨資經營起這個窯廠，但對製陶沒有任何概念且完全一竅不通的他們，只有抱持著「人必須有一技之長」的理念，咬著牙硬撐下去。

而為了熟悉製陶的流程與技法，他們求教於高雄楠梓區的國寶級手拉坏大師林瑞卿老師，從最基礎的捏陶拉坏開始學起。那時候他們只是做一些大件的日常生活用陶器，

泡茶間牆面懸掛之岩礦壺簡介（吳麗嬌老師親筆字跡）。

但是並沒有販賣營利，僅是認真學習。直到兩年後花光了積蓄，他們也只能擱下當初懷抱的熱情與期待，黯然北歸。還好家人對他們的理想抱持著隨其自由發揮且不干預的態度，讓他們得以繼續堅定朝自己既定的目標踏實前進。他們首先跟新北中和區的壺藝大師古川子老師學習茶器製作，也因此從古老師身上汲取了製作岩礦壺的技法。他們跟著老師上山下海四處撿拾各種石子與岩礦；然後加入泥漿與陶土，再配合釉藥，製作出岩礦壺的初發理念。其間也有向謝武忠老師，學習拉大坯的技法，也曾到鶯歌陶瓷博物館進修幾門課。再加上自己本身多年來的學佛信仰，使得吳麗嬌老師逐漸建立起自己岩礦壺創作工法的獨家技藝。

彷彿在一條充滿著荊棘的小路中前進，剛開始沒有名氣的她，必須節省度日。甚至連燒陶的電窯也是分期付款才購入的。為了養三個小孩與承擔家計，她的先生就先至電腦公司上班，然後以這份薪水支撐著吳麗嬌老師的創作生涯。而她就在自己的住家兼負著家庭主婦與藝術家的雙重身分。還好曙光終於來臨了，就在二○○三年時，經由普洱茶藝五行出版社梁社長的提攜，她在西門紅樓舉辦了九二一岩礦壺發表會。這是一個契機，她耗費精力研發創作出來

▲尚未燒製之素坯壺具。
▼各類岩礦與原料擺置櫃。

的岩礦壺，得以讓世人看見。也因此讓她的「新壺主義——岩礦壺」的精神與創作理念能繼續推廣與發揚下去。

與茶器合為一體的創作技法

在泡茶間的牆上，懸著一幅老師親筆書寫的字帖，上面敘述著岩礦壺的特色與燒製理念。簡單提到岩礦壺是經由多重高溫燒結，使得坯體呈現自然光澤，猶如琉璃。而炭素與矽、鉀、鈉及鐵共熔出獨一無二的作品，不但質地堅硬溫潤、外觀樸拙有趣，還具備豐富的肌理質感。可幫助水質轉化之外，還開創了陶器創造者新的眼界與格局。

而在與老師品茗深談之際，老師更繼續不厭其煩的詳加說明著。她說：岩礦壺跟一般坊間所謂的宜興壺不同，是在燒製過程中加入各種各類的岩礦去增加質感變化，都是以純手工的方式來創作。先將撿回的大大小小岩礦以鐵鎚擊碎，再用研磨機磨細，加上釉藥與陶土泥漿，以電窯燒製而成。所以岩礦壺融合了技法、藝術與美感三種要素，是藉由每個種類的岩礦皆具有不同高低溫熔

點的獨特特性，讓岩礦在燒製過程裡，成為另一種創新的，且與傳統慣常使用的，截然不同性質的釉藥。吳麗嬌老師更精闢地解釋：熔點低的岩礦，也就是在低溫時可以融化的岩礦，會成為質感細緻的釉色；而熔點高的岩礦，也就是需要一定高溫時才能融化，或始終不能融化的岩礦，就成了岩礦壺表面特殊表現的顆粒型態和高低凹凸的觸感。所以每一個精心創作燒製完成的作品都可稱作是獨一無二，舉世無雙的！接著老師的先生應我之要求拿出製作時使用的器具，鐵鎚與研磨機。看著這簡單且亟需費力才能將岩礦碾成可以融入釉藥之中使用的徒手工具，真令人敬佩萬分呢！

最後，我請老師讓我參觀她的工作室。一進到寬敞的室內，就看到巨大的工作桌；以及裝釘在牆面上擺放著各式各樣老師煞費苦心採集回來，裝在瓶瓶罐罐裡，不下百種的岩礦。我看到了天然雲母粉、火山

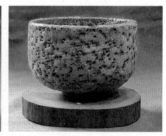

◀作品《星辰茶碗》。尺寸：高7.5cm，寬9 cm，長9.8cm。
▶作品《蟲蛀茶碗》。尺寸：高8cm，寬11cm，長10.5cm。

岩、木灰、蚵貝粉等等，甚至於還有從土角厝的牆上取下來的土粉。這真是讓人大開眼界啊！原來老師看似豁達的心境裡，竟蘊藏著如此纖細的、始終不斷追求創新技法的堅強意志呢！不藏私的老師，特地打開了電窯，讓我一探究竟。還把裡面幾個尚未燒製的素面陶器，拿出來放在桌上讓我拍照與鑑賞。然後老師還坐在手拉坏的轉檯前，示範她平時創作的情景，老師落落大方的姿態，真令人折服！

◀作品《星辰水注》。尺寸：高17cm，寬14cm，長13cm。
▶擺放於精緻盒器內之作品《星砂岩礦壺》。

出奇制勝的創作理念

為何多年來始終不變，一直鍾情於岩礦壺呢？老師當然有她獨特的眼界與創作理念，以下幾點，就是她堅持相信，並期許自己能夠達成的目標：第一，她覺得歷經多日精心製作出來的壺，最終目的就是為茶湯服務。怎麼說呢？她認為如果我們以一個好的壺來泡茶，品質好的茶葉將因此獲得加分。因為好的壺具有發茶性佳的特點，會讓泡出來的茶湯特別地令人感到水軟與滑稠。另外，也不只是局限於茶喔，舉凡咖啡、美酒與眾多飲品都將因為好的壺，而變得口感多樣，層次豐富呢！第二，就是可以極致發揮台灣在地本土（頂真）的精神。這麼多年來，在她心中，總有一個宏願等待實現。那就是老師希望讓岩礦壺成為台灣好壺的標竿與代名詞，讓世界能看見台灣壺的好與美！她提到，多年前她曾經飄洋過海至大陸宜興壺的發源地與當地的藝師們進行互相觀摩與學習交流。在那裡，她看見了讓她難以忘懷的影像！她記得在參訪過程中，曾在某處看見一句至今仍讓她印象深刻的標語，上面寫道：「全世界最好的壺」，這是指宜興壺是世界最好的壺，沒有其他壺可以與之比擬！也就是這句話，激發起她潛藏心中的雄心壯

志，她想，她一定要讓岩礦壺成為全世界最好的壺！第三，好的壺一定要具有實用性。她輕輕舉起了岩礦壺，讓茶湯慢慢地自壺嘴中流下來，她要我仔細觀察，她細心示範著：好的壺的特點就是出水流速均勻，流出來的水柱將呈現圓柱狀；除此之外，壺的止水與斷水性都要保持一貫的順暢與精準才行。第四，要蘊藏著人文藝術性，也就是兼具美感與欣賞功能。

她說有一句話正可以涵蓋所有的精神，那就是「一火、二質、三工法、四人文藝術」。老師繼續詳加解釋：第一，火。就是不同的燒製法將有不同的質感變化。不同的技法，可以燒製出火的潤質及色感；第二，質。為了完整呈現壺的肌理

泡茶品茗中之老師。

與質感，每一個配土技法也是一種藝術。又因燒製過程失敗率高，因此，每個作品都是獨一無二的；第三，工法要細緻；第四，富含人文藝術。要發揮在地人文精神、繼續堅持創新、秉持著台灣人的草根性、頂真和水牛精神！

期待與回饋

緩緩地將柔軟的茶湯，放進我眼前裝滿著岩礦絢麗釉色花紋的茶杯裡，吳麗嬌老師接著強調：「做壺的一定要懂得喝茶，要親近茶，要讓自己了解關於茶的一切事物。」也因為如此，所以她努力修練自己的茶藝，不單取得了陸羽泡茶師的資格，也成為了茶葉改良所專業的品茶師。

而在她盈滿熱情且溫暖的心壺之間，還存在著一些讓人激賞的學壺哲學：

「第一，創作必須是師法自然，順應天地；第二，台灣是岩礦地質的寶地天堂，有許許多多的岩礦與物質可供我們探究與融合，要珍惜我們擁有的寶藏；第三，沒有不會用的土，只有不會用的人。」也因為如此，她仍堅持著將岩礦壺當成終身事業。

至於未來的創作中心，她說，將會以呈現山石自然質感的山石系列，與呈現星辰晶瑩美感的星辰系列為研發的對象，並以「關懷台灣」為主要創作議題。

老師還說，她會秉持著存好心與自在心，創作壺，如同修行一般。至於她認為滿意的作品，都分享出去了，因為好的壺要給喜歡的人收藏喔！

最後，老師還分享了一些小故事。像為了精進自己，他們全家還去民族路的清雅堂向陳家璋與李芳玲老師學習書法。還有創作之初，收入不豐，為了省錢，都在家吃飯，幾乎沒有上過館子享用外食。而三個小孩還曾經把陶土當巧克力吃，諸多小事，現在想起來，都覺得有趣。

給後進的建議與引導

至於，對於想從事岩礦壺創作的後進藝術家，她有一些個人經驗可以分享：她認為要持續創新，靜心等待著成功的機會。像她從籍籍無名，到獲得台灣陶作坊的支持與栽培，然後才能在百貨公司或一些展場建立銷售通路，也因此生活才得以改善。並經由個展與邀展，繼續呈現自己進步的狀況，保持著對

自己的肯定與期許，不斷激發自己的生命能量。但要懂得自我紓壓，像她就以打太極拳和拜佛的信仰來讓自己放鬆喔！

因為，「市場決定價格」，要認清「是壺做我，還是我做壺」。學無止盡，所以創作者必須專心創作，不要趨炎附勢，不因襲同流。心裡要有底氣，要有所依、有所止與有所本。要堅持走自己的路，有時無心之作，反而成就佳作！

吳麗嬌簡介：
───

一九九四年師從國寶級拉坏師林瑞卿，一九九六年師從古川子創作「台灣岩礦壺」至今。二〇〇三年於台北紅樓展覽並正式發表台灣岩礦壺創作作品。二〇〇七年取得「茶業改良場──茶葉品質鑑定評茶師」資格。曾於上海、山西、北京、青島、天津等舉辦「吳麗嬌──台灣岩礦壺展」。二〇一八年獲邀擔任台北市茶葉促進會顧問，同年入選台灣工藝研究所「頂級工藝師」。曾獲二〇〇八年台灣金壺獎、二〇〇九年台灣金壺獎、二〇一二年台灣金壺獎。

10

釋本藏——一念本心，以藝傳法

謝鴻文

紅塵仙境

很難想像擁擠繁華、大樓林立熱鬧的蘆竹南崁地區，竟還有一處山林淨地，群鳥鳴啼更顯幽靜的山坡上，一間外觀完全不像傳統佛寺的「宏願大千世界」就佇立其上。

二○一五年成立的宏願大千世界，依創辦人釋本藏法師說法，是一處極力將佛法與藝術結合在一起的殿堂，期許讓廣大民眾走入親近藝術的同時，也自然接受了佛法的薰陶。

《大智度論》云：「百億須彌山，百億日月，名為三千大千世界。如是十方恆河沙三千大千世界，是名為一佛世界，是中更無餘佛，實一釋迦牟尼佛。」三千大千世界是佛教的宇宙觀，又略稱「大千世界」，萬物眾生皆寄居其中生滅。宏願，則是善念願許，從何起，也從何去。從命名即可知，宏願大千世界便是以此心念打造成形。

回想當初為了蓋宏願大千世界，釋本藏法師曾至中國、韓國、日本參訪過不少地方，也在國內走訪了台中大里菩薩寺、台北北投的農禪寺、桃園大溪的齋明

宏願大千世界入口一景。

寺等佛教寺院，但傳統的三合院建築樣式即使加入現代建築的語彙，都還是不如自己心所願。在不想模仿而沒有創新的意識下，最後索性自己擘畫藍圖，自己親手設計監造，獨創平行線設計法，如井字一般的疊建，現代簡約素雅的清水模造外觀，樓閣層疊之間，不見黃瓦琉璃，就連屋簷也內斂的收起來。

新木綠意盎然生長著，草地齊整，花繁葉茂。四處錯落點綴的石獅、石鼓、佛像、古代仕女雕像等，許多是從中國廢毀的寺廟中搶救運回來；還有更多以兒童（童僧）形象創造的銅雕，形象天真爛漫，栩栩如生，彷彿正在此庭院間嬉戲有笑聲傳來，這些皆出自釋本藏法師的創作。

事實上，整座建築裡面的空間，也由釋本藏法師自己設計完成，細微處連燈光的設計、家具的擺設，存在於空間之上的一切幾乎都有釋本藏法師的用心與創見。例如一走進一樓大殿，格局規劃就是跳脫一般寺廟的形制，簡直就像博物館一間一間的展覽室，釋本藏法師將自己多年收藏的藝術古物公開展出，我們會走過漆黑如洞穴處觀賞佛像石雕，另一邊則有雕刻精緻華美的紅木臥榻；走過正氣凜然的關公雕像，轉個身則見抽象造型的立鐘與石雀……，就連廁所外的男女圖像符號，也被顛覆了，用楠木雕的觀音菩薩和地藏王菩薩佛像就連

◀大殿內關公像。

▶可靜心抄經的瓘園草堂。

宏願大千世界製作的精緻素茶食。

替代，處處是驚喜，處處是藝術，處處與美真實相遇。

這兒不以拜佛為主事，所以莊嚴的地藏王菩薩像前，只有一個小小的香爐，根本看不到一筒一筒的香，看不到無盡燃燒的紅燭，更看不到捐贈香油錢的捐款箱。「宏願大千世界不是依靠信徒供養而生的。」釋本藏法師堅定地說著自己獨特的做法，此舉當然會引起許多信徒的擔心疑惑，但釋本藏法師總要信徒寬心，打破舊思維，靠著自己的藝術創作自給自足。換言之，宏願大千世界是靠藝術供養而生的。他因自身喜愛藝術，也希望接引更多人親近藝術，

因此「佛法人間化、人間藝術化、藝術生活化」的理念確立後，他也殷切期盼宏願大千世界可以是一處學習感受藝術的場域。

看著「宏願仙境」的匾額懸掛在一樓大殿入口，背後圓門外的一方水池，任鏡花水月的意象浮現，視野開闊別有洞天，虛空靜美。我們可以在水池邊的木造平台坐下，靜默欣賞，無言而美。此刻既身在紅塵，又彷彿已脫紅塵安抵桃源仙境寂地，身安再使心安於當下。

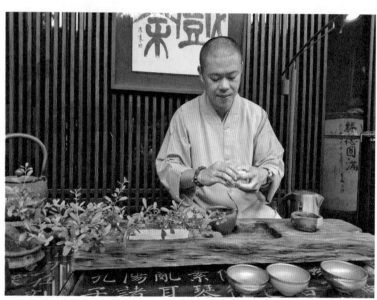

釋本藏法師親自煮茶。

茶禪合一

那是初秋午後首次來宏願大千世界拜訪，當我比約定時間提早一些到，在庭院欄杆外，看見釋本藏法師正低頭撿拾草地上的落葉，那親力親為的謙卑身影，讓人感動。

待釋本藏法師起身抬頭看見我找不到入口處，便笑吟吟的招呼我入口方向。踏上石階，穿過花木扶疏的庭園，我們行抵屋後方的戶外茶席。格柵背牆上，一幅《戲茶》的書法下，釋本藏法師一入座，動作熟練且態度敬慎的開始煮茶、泡茶，仔細看桌上的茶具並不繁複多樣，程序也不若中式茶藝或日式茶道那般嚴謹講究，而是如行雲流水自在的動作中，照樣傳遞出一種專注靜定的精神。

「這叫『藏式茶道』，不用太嚴肅拘謹。」釋本藏法師帶著幽默的語氣說，「每一位來訪的客人，我都會親自泡茶。」這是作為主人的一分溫暖之心，強調不要有尊卑階級之分，在佛面前眾生平等：然後，有緣有閒共飲一盞茶，在細品之中，遂也明瞭「戲茶」的真義，「戲」並非隨便輕慢，其實是要

人還復清淨自在，要回返本心去「細察」，在人間生活的每一件事都為它發現或創造有藝術之美與感動的境界。

所以看似減省了一些繁文縟節的程序，可是「藏式茶道」內在的精神一點也不簡單。也曾至日本學習過花道、茶道的釋本藏法師，從他在茶席上展現的一言一行，總讓人聯想到日本茶道「一期一會」內蘊的人生禪思，世事無常，無法預期未來的相會是否有時，遂懷著虔敬與珍惜之心擁抱當下的美好相遇。

宏願仙境外之景。

日本松原泰道法師在《禪之書》裡說道：「『一期一會』不僅是與他人交往的原則，而且是對待每一件事物應有的小心謹慎的姿態。如果你真正理解並接受了『一期一會』，那麼在言談舉止間，思考問題時，你都會更負責、更慎重，你也會因此成為一個更有深度的人。」呼應松原泰道法師說法，釋本藏法師的《本藏法師法語錄》也曾言：「很多緣分不能重來，一生可能只有一回的遇見。別等到失去了緣分，才知道一個轉身就是永遠。要記得，不是所有事都能再重來一次，等明天，等後天，等以後⋯⋯這世上，最痛心的詞，叫失去；最安心的事，叫珍惜！」在釋本藏法師親切的款待與輕鬆的談話之中，能夠深刻感受佛法也變得輕盈流動，使人沉浸其中，亦似沉浸於茶色茶香中，拾得芳馨馥郁，餘韻甘醇。

釋本藏法師還提及疫情間，他學了烘焙，日子如常，心安一切皆安。釋本藏法師如此這般侃侃而談他的修行生活，他崇尚修行唯心，不鼓勵拘泥於念經拜佛儀式，所以宏願大千世界裡每個月只有固定時間才有禮拜《慈悲三昧水懺》的法會。他更不贊成把做善事就是做功德常掛嘴邊，也反對做功德行善還會畫分階級給予榮譽的做法。

釋本藏法師開示：「修行是修心。」當心善，進而追求美，所以他和絕大多數出家師父不同的是，以藝術為法器，把自身長久浸潤在藝術裡的情思、創意與種種啟發，從文字、繪畫、書法、雕塑、建築、空間、飲食等各方面一一具體示現而出，為的就是讓更多人沒有壓力的接近佛法而不是佛教。

「我還錄過唱片，做佛教音樂喔！」釋本藏法師眉開眼笑說道，這話一出不免又讓人一陣驚喜。

奇才弘法

出生於桃園的釋本藏法師，是家中獨子。問及他出家學佛的因緣，他回憶自己小學三年級時，就在作文上寫道長大的願望是當和尚。有意思的是，他家中信仰偏道教，可是他從小就對佛教有特別感應，偶然間經過一家佛像店，被店內的一尊地藏王菩薩像深深吸引，還是小孩的他貿然走進去詢問，當然那尊三萬元的佛像絕對是他買不起的，可是經過誠心和老闆溝通表達心意後，老闆竟也答應讓釋本藏法師用分期付款方式買下那尊地藏王菩薩像。與地藏王菩薩

承雨露如承天恩的小沙彌。

結緣於此，因此宏願大千世界也以奉祀地藏王菩薩為主。

這是怎樣的一種善因緣遇合啊！從小愛畫畫的釋本藏法師，十四歲就決心在苗栗三義的三合禪寺出家，幸運得到家人支持，沒有鬧什麼家庭革命。而後保送復興美工，參加過反毒壁報比賽得獎，藝術才華已經展現。但是以出家人的身分穿著袈裟行走校園，自然引起許多側目和困擾，所以只讀了一學期便休學。

信奉地藏王菩薩之後的釋本藏法師，從小的願望就是要將善的能量傳遞出去。雖然停止了學業，可是在佛菩薩的引領之下，他選擇繼續做藝術創作，用藝術傳遞善的能量。興趣廣泛的釋本藏法師說：「藝術憑空想像而來。」他從來不給自己設限要用什麼形式或媒材表現，也不認為畫佛像永遠要服膺傳統，「難道不能有當代、現在的佛嗎？」他的自我詰問，使得他在創作的實踐，更勇敢大膽去做了許多造型上的突破。比方他提到曾有一位癌症末期的母親，將她收藏的翡翠珠寶交付給釋本藏法師創作，那位母親過世之後，釋本藏法師以其面容為本創作了一尊菩薩雕像，在那位女士的女兒要結婚之際，釋本藏法師將完成的菩薩雕像獻上。女兒那瞬間的感動不言可喻，溫暖懷想化身菩薩的慈母帶來的無限祝福，也帶著釋本藏法師給予的善的能量，共同創造出一段十分動人的故事。

又如《菩薩牽著小沙彌》這件作品，則是釋本藏法師把自己母親的形象融入，牽著童年般的他化身的小沙彌，既有一種人間母子相依偎的親密親情與追思，同時也是佛在人間庇佑孺子的暗喻，觀之莫不覺和藹可親與可敬。

宏願大千世界裡處處可見的藝術收藏之一。

當人心被藝術淨化，就更接近佛法，才能一直在「佛法人間化、人間藝術化、藝術生活化」這樣的理念中循環不已。我們一下子很難細數研究釋本藏法師究竟做了多少件創作？他各種類型的創作遍及海內外，尤其他過去長期在中國工作與弘法，和許多企業、畫廊、寺廟、餐廳、文創園區合作過，有的是做展覽，有的是直接參與建築空間的設計規劃，慢慢改變重建文革後中國失落的美學品味，提供諸多以禪的虛空靜美精神為主，使人感受滌除煩慮，放下俗念的意境。

正因如此才情豐贍，又獨樹一幟的弘法風格，獲得桃園市長鄭文燦題匾「奇才弘法」的讚譽，美言確實不虛。

宏願未來

釋本藏法師參與了「二〇二一年第十屆公益慈善義賣展：包包包用愛包圍」活動，他花了一星期時間設計一款名為《福慧圓滿》的手提包作品，以香爐紫煙和檀褐色調設色，正面以圓滿象徵的圓作為外框，並將藏傳佛教的法器法螺勾繪在圓滿的內在，些微變形可愛微胖

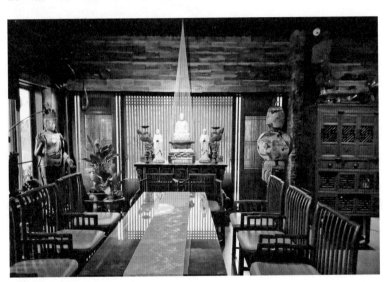

大殿茶席。

的釋迦如來佛以結跏趺坐蓮上，手持如來印，寄有祈願新冠肺炎疫情早日消弭

之願力。在釋迦如來佛的身後，又以豐饒的牡丹襯映，富貴華滿，福慧開展，

代表春意生機無限好，寓有世界光明如花齊放之意。手提包背面，繪製妍麗蝴

蝶舞動，線條佐以諸多具東方意象之圖騰元素，如蝙蝠（福）、祥雲、花草藤

蔓等，加深吉祥意涵。帶著這個手提包，彷彿有蝴蝶靈動，把福慧圓滿送至，

驅使人以悲心善念走向佛道。就如同《福慧自在：聖嚴法師講金剛經》所說

的：「唯有慈悲與智慧的圓滿，始能成佛。」也就是希望眾生皆能有智慧，也

皆能有慈悲，以智慧行慈悲，繼續不斷地直到成佛為止，這就是從「菩薩道」

進入「佛道」的修行。

　當代我們常在講文創，然而文創不僅僅在不停設計產品，更重要的是含有

故事和精神價值，以釋本藏法師這樣子透過創作弘法的行為而言，他本持善念

在播撒美的種子，透過文創商品行銷，自然會吸引更多年輕人關注。

　這樣的創作是給當下世界的祝福，至於未來呢？釋本藏法師也了然於心談

起他的規劃，幸運的在目前宏願大千世界的周邊又買下一塊地，將營造出出家

眾的終老安養之地。另外位於大園的新園區也在規劃中，以後大園那邊就以宗

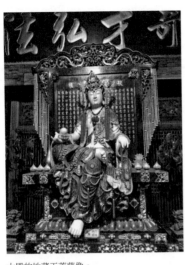
大殿的地藏王菩薩像。

教園區的概念設計為主，蘆竹這兒則更明確建構成為藝術交流中心，釋本藏法師說：「我想創造一個用藝術讓人心靈沉澱，放眼欣賞世界之美之處。」而宏願大千世界就是一處平台，一處讓藝術家、藝術作品和芸芸眾生相會，讓心靈沉澱，欣賞接受美的所在。

說來奇妙，身處宏願大千世界之中，不僅人有隔絕塵囂之感，看著我們訪談時，身邊一直晃遊的一隻日本松雞，也是氣定神閒自在來去，有時還跳到我身旁的座位上，看著桌上釋本藏法師精心準備的素食糕點，卻毫無放肆

不規矩想偷吃之意；有時牠還會停下來聆聽我們說話，彷彿也在聆聽師父說法，模樣甚是有趣！這隻有靈性的松雞，不也在為我們示法，告訴我們宏願大千世界涵容著藝術美感與福慧圓滿，凡來此仙境一趟，必帶著滿滿的善的能量而歸。

釋本藏法師簡介：

二〇一五年創建宏願大千世界，在充滿古意與樸質禪意，跳脫傳統佛寺給人的印象，從外觀建築到室內設計皆由本藏師父一手操刀，此設計多年來吸引海內外各地佛教徒前來參訪、朝聖，更在二〇一七年榮獲全台灣最美的寺院。

11
梁秀娟、瓦利斯・哈勇——泰雅文化的技藝傳承

吳添楷

上篇——手藝「泰」精湛

提到「泰」字，我們往往想到的是泰式按摩、泰式奶茶、泰國料理、泰姬瑪哈陵等，這些聯想十分國際化，但回過頭來看，似乎未著眼於台灣本土的特色，若把視角拉至原住民的範圍，第一個想到的一定是「泰雅族」。說到原住民，我們很容易想到不同的文化，若聚焦於人物的某個文化，那將是一則精彩的故事了。今天，我們就從泰雅族的編織文化談起吧！

我對泰雅族文化的印象，是一襲漂亮的紅色衣裳，對於編織不太了解。

於是抱著學習的心態，來到桃園大溪和漢名梁秀娟的泰雅伊娜老師會面，她親切地分享手工藝的背景和發展，一開始先透過政府的案子，申請經費，再以藝術工作坊、銷售平台做推廣，時間一晃眼就過了七年。我心中佩服，七年的時間伊娜老師和夥伴們一同合作著，老師提及「桃原好棧」（Tayniho）和「原風時尚」是對她而言重要的場域，經歷了人、事的變遷，彷彿拉起了一道歷史長河，前者即是政府官方所創立的品牌，伊娜老師和擅長拼布、原住民琉璃珠的夥伴一同合作，經營著屬於藝術的事業。

這幾天有個傳統服飾免費租借的活動，伊娜老師主要協助這部分，此外，她也會透過各式的教學指導、文化講座、偶爾當志工等，讓學校的學生、不同的單位了解原住民編織文化、傳統技藝的特色。

編織的源頭：談藝術的啟蒙

回顧著伊娜老師的小時候，想起以前農業的成長背景，那份東碰、西拿的好奇心，一邊學習、一邊整理事物，童年的輪廓像是一塊塊布料，拼湊著過往。啟蒙伊娜老師編織技藝的是姨婆，不僅農業，在家中也擅長許多手工藝，於是慢慢學習著。即使搬到桃園，也不忘過去的學習，點點滴滴累積經驗，隨著時間過去，利用手邊的機具，能力愈來愈純熟。

泰雅藝術家梁秀娟

然而，編織技藝的學習並不是想像中容易，一方面在於器具笨重，另一方面則是疲累，尤其當接的單量大時，多至五百到一千份訂單，又是個負擔。

「會不會擔心未來的編織文化沒落呢？」我好奇地問著。「關於這一點，其實還是能視為文化保存，不見得一定要推廣。」伊娜老師樂觀地回答著。

例如，位在台中市和平區的「原住民技藝研習」，就是學習原住民文化技藝的重要據點，伊娜老師就是在此學習編織技術。老師繼續說著，這兒的耆老會用兩個禮拜仔細、耐心地教導你，漸漸地就熟能生巧。回過頭來看，過去和姨婆的學習算是「精神」層面，技藝研習則是專研於「能力」層面的提升。

來時路：編織的曲折

伊娜老師主要是從事客製化的編織作品，也就是針對不同的客人去設計服飾，舉凡傳統服飾類，例如新娘、新郎結婚的禮服，或大或小，花的時間和心力也皆不相同，對象則是不同的攝影師、企劃等。一件作品，從開始、編織

他人製作的泰雅編織服飾。

到成品，與客人的溝通就要經過好幾次的修改，這些都是相當瑣碎的過程。此外，除了現在所在的桃園大溪、新北市烏來、宜蘭縣南澳、花蓮縣太魯閣等，也都還有保存著編織技藝，聽到這兒，我相信這番技藝能一脈傳承。

談到編織所要面對的挫折，讓我訝異的是，一旦編織的步驟、某個或某段顏色整錯，就要倒回來，甚至重頭開始，聽老師講得輕鬆，我正覺得那得費一番功夫的心力。老師接著說，雖然心中投入滿滿的熱情，但仍會受到現實的許多考驗。

編織，常會受到壓力、坎的因素影響。前者是指精神壓力、時間壓力，很多作品是要在時限內完成的，那種心力交瘁的感受，是和客人緊繃帶出的狀態；後者則是時常熬夜，小的、簡單的作品需要三天，較大的、複雜的作品要好幾個工作天，甚至好幾個月才能辦到，那是嘔心瀝血的歷程。整體來說，很少人會把編織當自己的主業，大多都是當副業，很多人選擇顧及家庭、經濟而先將這項技術擱著一旁，因為要面對前述的「坎」也就是生

太魯閣族
TRUKU

太魯閣族人重視織布與紋面文化，信仰祖靈並遵守gaya祖先訓示，祖靈祭為重要祭儀。服飾以白色為主，紋飾為多變化的菱形花紋，代表祖靈的眼睛，有保護族人的作用。織布對於女性有重要意義，在學會織布後才能紋面與結婚，也才能通過彩虹橋的考驗，到達祖靈的故鄉。編織除了是日常生活服飾的製作技術外，對於女性也具有成年意義、嫁娶結構，以及族群識別的多重意涵。織布是太魯閣族女性重要的技藝。家屋形式具特色，有半穴居式木屋及竹屋兩種風格，太魯閣族半穴居式家屋，牆面以橫木堆成、屋頂上覆蓋石板是其特色。

資料來源：原住民族委員會

泰雅族
ATAYAL

泰雅族社會盛行織布與紋面文化，以父系血緣為中心，婚姻制度屬於一夫一妻制的嫁娶婚形式。經濟活動以農耕與狩獵為主，以小米、黍、稻米、地瓜等農作物為主食，另外具有民族風味的食物，除了小米酒、糯米酒、醃肉外，還有馬告雞湯、山豬肉香腸等。泰雅族的服裝以苧麻為素材，以藍、黃、紅、黑、白色等為主要顏色。服裝的圖紋樣式上，衣服正面多使用菱形紋，背面常用複雜花紋，傳說菱形紋是眼睛的象徵，代表祖靈的庇佑。

資料來源：原住民族委員會

活和編織難以兼顧，會使得自己很忙碌，考驗著一開始的熱情和初衷。

在老師的分享下我才知道，伊娜老師是一位虔誠的基督徒，除了平日的編織，最重要的就是上教會、讀經禱告、陪伴孩子。或許，對神的信仰也能算是編織的寄託，一股前進（虔敬）的動力，即使再累、再辛苦也值得。最後，她分享著之前印象深刻的展覽「生命之母河——泰雅與現代的交織」，那是二〇二〇年與輔仁大學學生的合作。伊娜老師說她是太魯閣族，因緣際會下而接觸、經營編織，這就是屬於她的編織生活和生命「甘苦談」。

編織巧手人：傳承與未來

如果說編輯是文字的巧手人，那泰雅族文化的編織巧手人，我想就是伊娜老師。從一開始完全不了解，到後來和姨婆的學習、探索與接觸，以及近年來和政府接洽案子、合作推廣，這是她長期的經驗累積。

正如她所說的，這項技藝不見得一定要傳承或發揚，畢竟每個原住民族都有自己的文化特色，大家彼此交流、切磋和學習不同的觀點，文化保存也是不

錯的方式。伊娜老師秉持著「專注於泰雅編織，做到好、做到精」的信念，別刻意強加其他的文化或元素，只要融入創意，仍會有一番新的成就。

延續著這樣的想法，伊娜老師總樂觀、積極地分享著編織服飾的過去與未來，再累、再辛苦就去克服，什麼挑戰都能面對。

說到傳承，瓦利斯‧哈勇也是不能錯過的藝術家，他對於編織藝術的文化也有相當的了解，相信他會帶給我們更不一樣的收穫。

下篇──生活的編織課

不僅原住民，其實漢人也有編織的相關技藝，只是原住民長久保存得良好，例如椅子上的織帶、常見的腰帶、頭帶等，是屬於男織的技藝；而女性的編織，大多是服飾，也就是泰雅伊娜的手工客製服飾。訪問時環顧四周，大多是哈勇老師的手工品，心中升起敬佩之感，真是十分厲害呢！

哈勇老師進一步地談，關於原住民編織的內涵和差異，他指出織帶是原住民男性的主要編織品，然而由於成本關係、被替代性高，導致人力愈來愈減

哈勇老師家中的苧麻（近照）。

少，透過梭棒來回進行著，採取「經線不動、緯線動」的步驟；而女性在服飾編織上，著重於顏色的層次，於平面上採取「經線、緯線同時動」。男性的織帶以功能性為主，通常是用女性剩下的布料製作，耗費的時間較少：女性服飾則以家庭保護為原則，耗費的時間較長，因此泰雅伊娜需要時常熬夜地編織。

此外，網袋是生活中常見的手工藝品，女性通常是側背，男性則為後背，因為是背負重物為主，承載的重量較大。

從織帶、網袋、各式服飾等，皆與原住民族的生活密切有關係，環扣著

經濟帶、飲食、打獵文化等層面。值得一提的是，織帶、網袋還有一個對於泰雅族重要意義的特色——祖靈的眼睛，顧名思義，透過數個菱形的網格，象徵著原住民在「祖靈的眼睛」（祖靈之眼）保護下，在祖靈的庇佑下打獵能夠順利，是一種菱形（天和地）的指涉，遇到獵物可以「一網打盡」。聽到這裡，頓時長知識了，以前從沒想過這些道理，但這些小圖樣，對他們而言可是意義非凡呢！

繪畫藝術與手工藝

身為泰雅族的瓦利斯‧哈勇，和泰雅伊娜截然不同，面對原住民族手工藝品持有不同的想法，前者站在推廣、發揚的角度，後者站在文化保存的角度，甚至是文化資產。例如，哈勇老師透過到新竹橫山、各校（如中央大學、輔仁大學、台北商業大學）進行實作教學、創新文化和體驗交流、工作坊等方式或是不同年齡層，如年長者、小學，而今大專院校的織品服裝學系、建築系、設計系和東部原住民族的相關科系，都能發揚編織藝術的精神，雖然想要學得精

哈勇老師家中的泰雅刀。

通不容易，但能藉此活化自己對原住民族文化的推廣。

其實，哈勇老師一開始是喜歡繪畫的，從小就陶冶著色彩、藝術，長大後則用編織開創人生的一片天，家中許多飾品的擺設，就能看到他的熱情，就像伊娜對於服飾編織也是如此。站在不同層面來看，很多能力都是環環相扣的，如絲線般相連在一起，像是建築設計、設計方法、美學實踐等都是息息相關的概念，也和各個族群融合那樣密切。

不只是繪畫和手工藝，環顧四周，還有一些番刀、苧麻、山羌桌

老師家中的泰雅苧麻。

墊等，這都是外頭很少見到的事物，但對哈勇老師而言，那就是生活智慧的呈現、結晶。舉例來說，看到那些細緻的番刀，老師也不是專業的，就是覺得好玩、有趣，而敲敲打打，造就了藝術。不只是藝術，再加上苧麻、絲、尼龍等材質，就是融入多元的自然。

多元：從各式稱呼談起

哈勇老師從編織藝術談到各族群的「多元」議題，何謂「多元」？其實就是強者愈強，

弱者愈弱。聽到這兒，有點感慨，這樣的定義是充斥著尊重、包裝、歧視和優越感，在漢人、原住民族、客家人、閩南人等團體相處，常會因相互比較或文化位階，所謂包裝則是把許多精緻的、美好的呈現於外頭，內在卻是充滿許多利益、衝突和械鬥，這都是日積月累所形成的。

老師繼續以幾種名稱談起，最直接影響的是「番或山胞」、「出草」，不同的族群會有不同的觀點來看待，有時可能是不尊重，有時則為光榮、榮耀，有時又代表勇敢的象徵，不同的意義會因使用的時刻而出現強勢、弱化的拉扯，若嚴重就會失衡。「這讓我想到很久以前的『湯英伸』事件。」老師的一番話，讓我想起能用相關的原住民族的權益、正名議題來呼應，往往會因不理性的看待而造成悲劇。

近年來的原住民正名議題，聚焦於很多層面，但根本的情形能完全不會被偏見所牽涉嗎？例如，相關的原住民族物質、物資給與，表面上也許是幫助，但可能實質上，對他們而言是一種「施捨」，久而久之會缺乏競爭力，甚至認為伸手就可得到。「與其給一個人魚吃，不如給他釣竿釣魚。」哈勇老師用最簡單，但常見的句子詮釋，文化的多元倚靠的是實踐，不僅是釣竿，撒網也可

老師家中的刀與網袋。

以，端看用什麼樣的方式或方法才是重點，重要的是別讓多元停留在囿於成見、局限於某些思想上的框架。

延續前述的「祖靈之眼」，再繼續談到「巴萊」，是一種很高境界的人的稱呼，也就是真正的人，就像二○一一年的電影《賽德克‧巴萊》，以前從沒想過有這樣的意涵。老師接著說場域、品牌，「場域」關乎著前述的衝突，族群間可能因越界了獵場，因為有領域的觀念，而出現早期拓墾番人襲擾、分類械鬥的說法；在品牌的方面，是一種意象的概念，最重要的就是文化保存，但加

諸於利益的話，那就變質了。

老師說，為何有些西方國家，像是歐美地區比較先進？因為他們的教育大多是「快樂自由發展」，透過豁達、無限制的方式以求進步，這和東方國家的學習形成平行線，他們的教育方針值得我們效仿、學習。

編織族群的未來與展望

哈勇老師說，泰雅族代表的菱形圖騰設計，往上的尖端是指向「天—父」、往下的尖端則為「地—母」，後者是指生產、創生、誕生的意象，所以說「母語」就是如此意思，這就像中國也有許多生生不息、生命循環（如女媧、陰陽）的意涵。

再回過頭來看，編織文化是對於萬物意義的「再造」，賦予更深層的意義，只是我們沒有深刻了解，古往今來也形成對比。例如，原住民族的弓箭，被認為就是打獵，更底層的是弓箭的彎曲型態，意味著蓄勢待發、對於未來早抱好準備；又可看到，原住民族的任何產物，都是來自天然，或取材於大自

採訪者（右）與瓦歷斯‧哈勇合影。

然、山林，像是負載獵物的袋子總能承受許多獵物的重量，其牢固更合乎人體工學、舒適不會疼痛，能用得久。然而，隨著時間發展，人們開發、講求快速，許多人工的東西，演變為機器的加工，如此的改變就少了點「味道」。因此，科技始終來自人性，但還是希望未來產業能更重視環保，精神更要凌駕於物質。

隨之而來的是，大量的汙染、噪音、核廢料，人的成分越來越少了，

這是相當可惜的，使得很多罕見的元素將難以保存、沒落，若不去重視這些影響，未來甚至會有文化資產的浩劫，那些天然的、純粹的似乎都漸漸地淡了。不過，好在有伊娜、哈勇老師，編織出族群的未來與展望，那些根本才不至於消失。

因為有泰雅伊娜、瓦利斯・哈勇老師們的分享，彷彿是用一生的熱情投注且灌溉於編織、原住民文化，這些物質上的、思想上的，才能得以繼續保存。有些事情是書本上不會教的，有些事情要透過和人相處、體驗一同交流，才能深刻了解，他們豐富的經歷，也豐富了我的知識，好像是一堂廣義的泰雅編織的文化內涵課，還有許多哲學倫理、社會學的觀點。過去，知道的僅是停留在課本上所學的原住民相關概念和內涵，比較表面，經過這次機會，認識了更多很少會去思考的事情，才知道泰雅族編織並不容易，是需要花一番功夫的，「台上三分鐘，台下十年功」我能了解這道理，泰雅族圖騰的意涵是如何、男編和女編又有什麼差異，經過這次我懂了，而且還會想要繼續深根、探索、追求並推廣下去。

泰雅伊娜簡介：

族名Iwal Buru，漢名梁秀娟，花蓮太魯閣族。開設「泰雅伊娜原住民工作坊」（伊娜為泰雅語媳婦之意）。曾獲二〇〇八年桃園原住民工藝比賽編織類組冠軍。二〇二〇年舉辦展覽「生命之母河——泰雅與現代的交織」，二〇二一年參與「桃原好棧——織女嫁衣特展」、「輔仁大學——泰雅族地方創生成果展」。

瓦利斯・哈勇簡介：

族名Walis Hayung，漢名王棋，泰雅族。開設瓦利斯・哈勇工藝室。相關作品：藤帽、音樂盒、織帶、網袋。二〇二一年參與「輔仁大學——泰雅族地方創生成果展」。

12

簡銘炤——以「薪柴燒」在傳統裡創新：創作與教育之路

陳謙

一路走來三十餘年，從早年赴日本向金重晃介學習燒柴窯、築窯、摔泥到最後的燒製成陶，每一個程序和細節的學習，都是向著一種「手工鍊土」的工藝精神出發。簡銘炤目前擔任桃園市陶藝協會創會理事長，除創作路上持續前進外，更秉持著推廣台灣陶藝及柴窯這項精緻藝術，讓更多人認識與使用這項可沿用於生活的陶藝藝術。

學用的實際落差

高中念的是美術工藝，在尚未畢業的時候。簡銘紹老師家住板橋江子翠，就在離家不遠的陶藝教室工讀學習，當時的他也不知道自己會不會一直延續這項工作。直到當兵回來，也許是宿命的安排。退伍前一天，簡銘炤老師接到以前的陶藝教室老闆電話，問他要不要再回去那邊做工作，原本老師預備外出闖蕩，試試不一樣的場域，但老師選擇回鍋，接續當兵前已經從事了蠻長時間的工作，簡銘炤老師回憶起當年的選擇，也想起當年心裡確實有很大的掙扎。

簡銘炤老師從事類學徒的工作差不多五六年，自十七歲開始一直做到二十出頭，年輕時總感到自己有鴻鵠之志，不認為自己該在陶藝的工作上會有成績，本來想放棄，心裡總覺得：學著是美術工藝，應該學校給他的教育理念或課堂上講藝術性的東西，跟生活實際接觸的不同。「工作時間越長，反而會懷疑說，陶藝究竟是不是他的追求，學校所學的──怎麼會跟工廠工人一樣單調而無聊。」

「就是因為我在學校所學的，大部分就是在文字或理論上面的藝術觀念，但實際接觸之後多靠經驗

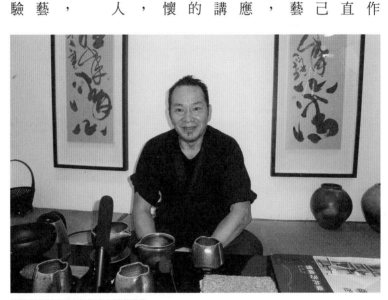

簡銘炤老師最愛在榻榻米上談藝論陶。

的累積與實務來成就作品，藝術觀念有時比較搖遠。」來到簡老師三十出頭的前後，對每日面對的工作有所瓶頸。「我覺得有一點做不下去，因為這個行業沒有想像中好生存，主要是它不是像座工廠一樣有固定的、大量的訂單來賺取豐厚的利潤。因為陶藝教室是工作室型態，所以它其實接到的單也都趨於生活上的實用，技藝是學習到了，但成就感並不高。我開始思索自己到底該往哪邊去發展，也和太太不時討論這個問題。」

赴日學習從「零」開始

「到底怎麼辦呢？我日本籍的太太也鼓勵我：『去找吧，找你喜歡的工作。』」之後去到日本，幾經探訪後找到可以學習的方向。簡老師接觸異文化，一切都有陌生的新鮮感，視野大開的簡銘炤，本想說用在台灣學習的陶藝觀念和技術去面對與連結，結果發覺原來完全是截然不同的情境，那時候還對日本當地所謂的傳統全都搞不清楚，「我去了，我就想說，我已經做了十幾年，基本工也還算不錯，沒想到剛開始做的工作都是叫我做基本的準備工

簡銘炤老師成立的「柴燒人文藝術空間」。

作」。那時的簡銘炤心裡當然不是滋味，畢竟以擁有十多年陶藝經驗的他為何要從零開始？心裡覺得委屈，但仍努力透過觀察，去理解一個異質的日本文化當中的職人精神。直到現在回想起來，簡銘炤才理解日本職人精神有其深刻的傳統，「傳統的作法對人沒有區別，其實我去學習，他們還是以入門生的眼光看待你，完全與當地日本人沒有

區隔。現在我才搞清楚，學了那麼久的美術工藝，我一直搞不清楚就是傳統跟現代的一個分界點，後來明瞭，其實是我們自己不清楚傳統，我們接收的資訊太多太廣泛了，但他們就是可以將這種職人精神一脈相傳下來。日本師傅講的傳統是在工業革命前以及工業革命後為分水嶺，是純然手工的藝術，無法以機器來複製。我一直覺得的委屈，到頭來才知道他們還是要你全部先從基礎工作做起，調適並鍛鍊你的心態。」

在台灣學習陶藝的時候，叫你做各階段工序的人，多半是那個階段缺人手就要你遞補上，全然是工作上的需要。工作上比較零散，也講究工業化的效率，沒人會向你說明緣由，一切的摸索都要自己師心自用，自行整理經驗將其重新排列組合。台灣的師傅認為做這些事是沒必要多加說明的，特別是你已有基本功，知道怎樣製作生產。所以在日本，簡銘炤總覺得怎麼老是被欺負，現在才了解：萬丈高樓平地起，回憶起那時常掛在腦海的一句話：「做這些有什麼用嗎？」現在的簡銘炤對當時的自己玩笑地說：「感到相當抱歉。」

靈感是生活的觀察與積累

在日本學習三四年後，簡銘炤回到台灣，簡銘炤老師謙稱自己還有很多尚待學習。回憶起在日本學藝之初，當時以為受到委屈最為深刻的，是日本師傅要他從九公斤的土礦泥中挑石頭，令其了解成品最原始的面貌，多年之後簡老師才明瞭此番職人必須知曉基本功的重要性，「從根本著手，從最簡單的做起。」

回到台灣我們有自己的製陶方式與傳統。在台灣的環境中創作，簡銘炤認為反而更百家齊放，比較像是大花園的國度，大家基於創新的理念去努力，對傳統認真看待的人真的不多，簡銘炤認為他並不是完完全全把日本職人身上學習到的觀念與技巧全部帶回，而是取是捨非，他看見職人的認真執著與對工序的細緻，當然也感覺畢竟那是屬於並符合日本的情境或民族性格，自然會跟台灣有所出入。「我發現我回來後開始去驗證日本當地的學習經驗，簡單的講就是我身為創作者跟自然環境關係的調整。花了兩三年時間，一直在做技術與觀念的驗證，從燒成往前推，它的整個製作過程，這些歷程為什麼要這麼做？我

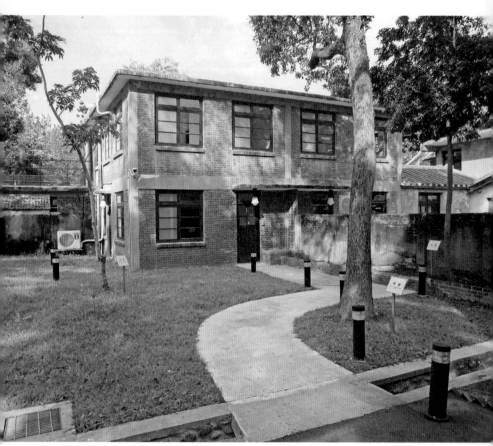

薪柴燒人文藝術空間周邊的環境。

一直去摸索這些東西。我決定一定要按照傳統的方式下去做，並期待可以節約成本，因為工業發展過度的狀況之下，機器設備所帶來的後果很是花錢。而且著重的不是人的技術，而是機器設備的投資，再來則是設計，工業化的流程能量化生產，這不是工作室型態的我們做得到的。所以傳統工藝與機器之間的分野與差異是什麼？這是我不停思考的課題。」

簡銘炤其實花了很長時間，一直在研究傳統這項專業到現在的變遷與發展，因為幾千年的傳統技術，一個人自行研發幾十年有可能也達不到既定的成果。「我希望把傳統工法裡的東西整理並實踐，補足現代極為不足的一塊，盡可能用大家可以理解的方式去驗證完之後，傳承給別人。」說到這裡，簡老師的眼底閃爍出一絲堅毅的光亮。不單是創作，簡銘炤更希望透過教育方式加以傳遞。讓藝術進入生活，是其一路走來不變的初衷。

技藝怎樣創新？在差異！

二○一三年簡銘炤發表了〈柴燒藝術——東西發展與省思〉一文提及：

▲圍牆的外面既是「薪柴燒」的現址太武新村30號。
▼太武新村由舊眷舍變身而成。

「普遍陶藝基礎教育，仍舊沿用產業製作概念教導，或者以雕塑方式教育，偏離了自然人文的柴燒陶瓷真義，以至於產生許多矛盾與技藝斷層，此處值得深思。台灣柴燒發展，從日治時代到光復後，柴燒技藝延續日本登窯體系與中國龍窯體系，燒成方式仍停留於溫度與融溶階段，到近期因與國際間交流或者留學深造，吸收部分資訊及經驗，回國後，再自行研究，呈現各種不同風貌。……但遺憾的是，並無具體教育流程統合。」

所謂柴燒就是相對於現在很多瓦斯窯，一種現代與傳統的對照。它們截然不同。「瓦斯窯是機器工業化的東西，柴燒較為傳統而自然。工業化一開始所設定的範圍，在於某一個局部，講究標準化，成品相對完美、乾淨。但如果用藝術性去談，它其實是沒有人味呢？用設計工藝加以量產，很多小細節是照顧不到表達不出來的。」簡銘炤認為許多瓦斯窯燒製的東西，當他學了傳統這個區塊後才發現：「他們能做的，我都能做，我能做的，他們多半不能處理。」這裡拉大了傳統與工業風製陶技術最大的分野，當然更能體現傳統的價值所在。

提升台灣價值，首先建立自信

簡銘炤提到他在陶藝的製作環境裡觀察了很久，發覺台灣地理氣候環境尤為特殊，是很友善的環境場域。他認為放眼四周哪一個地區和國家像台灣如此得天獨厚：「台灣很強，不輸日本或中國。日本與大陸的傳統製窯，他們一年平均收兩次，因為會遇到下雪什麼的。而台灣環境氣候一年十二個月，每個月都能燒，所以你的經驗值提升速度比他們還快，曾經因為大陸經濟崛起，台灣瞬間蓋起兩三百個柴窯，但鋒頭一過，很多跳進這個區塊的人賺夠了，見到瓦斯窯，又多數轉向他們認為可以更快速賺錢有利潤的瓦斯窯。」

言談間簡銘炤也為他的很多學生當前的成就感到高興。但終究在陶藝圈裡還是小眾。傳統柴燒很大的問題，就是養成教育缺乏。一如老師曾在日本向六大古窯之一派的備前燒大師金重晃介學習，金重大師目前列名岡山縣的文化財，受到當地政府的獎掖及重視，台灣這部分就相對不受重視，在後輩

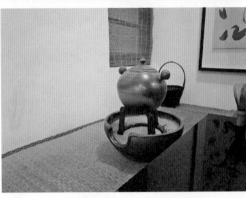

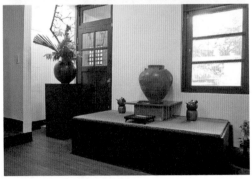

▲簡銘炤老師部分作品的陳列展示。
▼造型圓融兼具實用的陶器作品。
▼▼陳列室一景。

的學習上無法成為典範，其實可惜。「台灣對於陶藝方面的教育相對也比較少，以藝術相關的大專院校為例，目前台藝大還有專題課程，傳統的東西仍見延續，但因為大家都想用簡單方式展現結果，專業的課程預期學分數已經慢慢往下遞減。現在的教育強調通才教育，或者說跨域，把西方一些工業體

系的設計元素強加進來，我覺得這部分有討論空間。還有一個北藝大，他們也將課程規模縮減成是社團，社團不是真正教育體系的一部分，它已經不是專業課程了。」

簡銘炤又一次強調典範的建立，認為可借鏡日本人間國寶的章法。用人跟土地來界定其關係。「它是叫做國家文化財。大陸／日本／韓國，還有我們台灣都由國家層級的機構設置，我那時候研究了，很長時間是日本為什麼會有這個所謂的人間國寶？它是二戰之後的事情，二戰之後日本是戰敗國，什麼都沒有。日本人積極從各種傳統的工藝文化技術裡面去認定，不論木工、金工，然後陶瓷。主要跟在地生活產生關聯的為主。從食衣住行生活層面的劃定。台灣比較可惜的是，在類型上出發的方向，第一個就是錯，他所找的一開始就是娛樂，像歌仔戲跟相聲，找的是娛樂圈的人。」老師補充說，並不是說找這些人不好，只是找到的都已經非常亮眼，像是錦上添花，比較無助於各項藝文工程的推展。

給新進陶藝工作者的勉勵

「很多人都說，是什麼大師？什麼藝術家？陶藝家？我說，我只是做一個基礎的工作，把我的觀念透過技巧將他做好。」簡銘炤老師務實而傳統的想法跟著年紀，也慢慢在興起一些變化，簡老師以為五十歲之後他的作品就該是一個區隔，因為人還是要認識自己的從前，才方便述說未來。「年輕的時候你可以做到較細緻、細密的意象細節，但現在年紀大了，也許眼力不如之前，但你可以導入想法與觀念，令作品更具生命活力。」

簡銘炤高中還沒畢業從學徒似的助教做起，在陶藝教室完成技巧的初步訓練，參酌了若干但不多的學校教育，爾後前往日本進一步「從頭學起」，也告訴所有愛好陶藝的後進，學習不會有捷徑，只有持之以恆的毅力與決心。

簡老師曾敘述：「柴燒是一種合乎自然循環燒成及表達作品精神層面的艱辛作為，也是產業跟作者的一個明顯分界點，誠如日本已逝世的備前燒第一位人間國寶——金重陶陽所說的土炎心一樣，土藉由火的燃燒磨練一位作陶人的心，而非人在駕馭自然，應是順應自然。」這段話恰好可作為本文的階段性結

論，於是在陶藝追求的路上簡銘炤一直秉持其學習的正能量為其初衷，在創作中探求自己與自然的互動與聯繫，並且將餘力無私地奉獻給陶藝及柴窯這種精緻藝術的傳承，相信桃園市民或全國愛好藝術的朋友們都可在其作品想表達的真誠中得到感動與共情。

簡銘炤老師的「薪柴燒」正以其成品展現的美好向你我走來。

簡銘炤簡介：

一九六五年生於台北，一九八一年開始學習陶藝，一九八三年南山商工美術工藝科畢業。一九八四年薰陶陶藝教室擔任助教，同年獲第一屆全國現代陶藝推廣展優選典藏。一九八七年成立個人工作室。一九九八年赴日本備前，師從金重晃介習燒柴窯及築窯。二〇〇〇年受聘任中華陶藝協會秘書長，推動傳統柴燒陶藝文化技術制度。二〇〇八年總統府藝廊邀請大器薪傳柴燒展，成為首批受邀展覽柴燒作家。曾多次舉辦個展和受邀展覽。

【附錄】 撰稿人簡介

（依姓氏筆畫排序）

古嘉

本名古嘉琦，著有短篇小說集《古嘉》、散文集《13樓的窗口》、詩集《詩領域》、中篇小說《夢境編寫》、極短篇集《大人不知小人心：100個台灣孩子的啟示》。

向鴻全

桃園人，中原大學通識教育中心副教授；曾獲聯合報文學獎等數種，著有《借來的時光》（二〇〇六，聯合文學）、《何處是兒時的家》（二〇二〇，聯合文學）。

吳添楷

筆名翼天，一九九三年生，清華大學碩士，論文為《杜潘芳格、利玉芳、張芳慈詩作主題研究》，現任補教業。

獲有第五屆台灣詩學散文詩獎佳作、二〇一九年全國優秀青年詩人獎。

作品刊於《中華副刊》、《人間副刊》、《野薑花詩集》、《吹鼓吹詩論壇》、《斷章的另一種可能：截句雅和詩選》、《新世紀詩社觀察二》等。

陳謙

本名陳文成，一九六八年出生於桃園復興鄉，南華大學出版學碩士、佛光大學文學博士。曾擔任電視編劇、專業出版經理人，現任教於台北教育大學語文與創作學系，學術專長為編輯出版學、故事行銷學、台灣當現代文學。創作曾獲吳濁流新詩獎、台北文學獎、台灣文學獎等十餘項。詩集已出版《給台灣小孩》等六部，詩選《島與島飛翔》。編有華成版「當代散文家大系」，五南版《當代散文選讀》，聯文版《戀戀桃花源：文學家筆下的桃園藝術職人》等書。

張捷明

一九五六年生，苗栗人，現居觀音。客語兒童文學作家，文學類薪傳師、語言類薪傳師，曾任桃園縣客家語教師協會理事長。客語兒童文學作家，文學類薪傳師、語言類薪傳師，曾任桃園縣客家語教師協會理事長。迄今已出版包含兒少文學、小說、報導文學、民間文學等三十四本客語著作，有《客家少年》、《細老鼠同番豆》……《銀色个夢》、《十二隻鴨仔呱呱呱》等。並曾獲四十四項全國各客語文學大獎，包含二〇一三國立臺灣文學館客語散文金典獎、二〇一六第二屆鍾肇政文學報導文學首獎、二〇二〇國立臺灣文學館客語小說金典獎、歷屆閩客語文學獎首獎、桐花文學獎等。

黃文成

台灣桃園人，一九七〇生，中國文化大學中國文學博士，現任靜宜大學台灣文學系教授兼系主任。曾獲：國藝會創作補助、全國學生文學獎、行政院文薈獎、中國文藝協會第二屆青年文學獎、桃園縣文學獎等獎項。

著有：《紅色水印》、《關不住的繆思——台灣監獄文學縱橫論》、《黑暗之光——美麗島事件至解嚴前後十年台灣文學》、《空間與書寫——台灣當代散文地方感的凝視與詮釋》、《神諭與隱喻——台灣當代文學中的宗教書寫及敘事》。

賴文誠

國立新竹教育大學碩士，作品屢刊載於各文學詩刊及報章間。曾獲得中國文藝獎章、教育部文藝創作獎特優（首獎）、新北市文學獎首獎、台中市文學獎首獎、澎湖菊島文學獎首獎、屏東縣大武山文學獎首獎、台灣詩學小詩獎首獎、聯合報宗教文學獎、吳濁流文學獎、好詩大家寫、金車現代詩網路徵文、鍾肇政文學獎、打狗鳳邑文學獎共八十餘項文學獎現代詩獎項，作品入選各種重要詩選，著有「詩房景點」、「詩說新語」、「詩路」、「如果，這裡有海」等詩集。

謝鴻文

現任FunSpace樂思空間團體實驗教育教師、林鍾隆兒童文學推廣工作室執行長，亦為華文世界極少數的專業兒童劇評人。

曾獲亞洲兒童文學大會論文獎、日本大阪國際兒童文學館研究獎金、九歌現代少兒文學獎、香港青年文學獎、冰心兒童文學新作獎等獎項。

著有兒童文學作品《雨耳朵》、《不說成語王國》等書，論述《凝視台灣兒童文學的重鎮》、《兒童戲劇的祕密花園》等書，及《鮭魚大王》、《蝸牛傳奇》等兒童劇編劇。

國家圖書館出版品預行編目資料

戀戀桃花源──文學家筆下的桃園藝術職人 / 陳謙編；
-- 初版. -- 臺北市：聯合文學, 2022.5
224面；14.8×21公分. -- (繽紛 ;236)
ISBN 978-986-323-457-9(平裝)

1.CST: 藝術家 2.CST: 臺灣傳記 3.CST: 桃園市

909.933 111006406

繽紛 236

戀戀桃花源
文學家筆下的桃園藝術職人

主　　　編／陳　謙
發　行　人／張寶琴

總　編　輯／周昭翡　　　業務部總經理／李文吉
主　　　編／蕭仁豪　　　發　行　助　理／林昇儒
資　深　編　輯／尹蓓芳　　　財　　務　　部／趙玉瑩
責　任　編　輯／林劭璜　　　　　　　　　　　韋秀英
資　深　美　編／戴榮芝　　　人事行政組／李懷瑩
版　權　管　理／蕭仁豪
法　律　顧　問／理律法律事務所
　　　　　　　　陳長文律師、蔣大中律師

出　　　版　者／聯合文學出版社股份有限公司
地　　　　　址／臺北市基隆路一段178號10樓
電　　　　　話／（02）27666759轉5107
傳　　　　　真／（02）27567914
郵　撥　帳　號／17623526 聯合文學出版社股份有限公司
登　　記　　證／行政院新聞局局版臺業字第6109號
網　　　　　址／http://unitas.udngroup.com.tw
　　　　　　　　E-mail:unitas@udngroup.com.tw

印　　刷　廠／瑞豐實業股份有限公司
總　　經　銷／聯合發行股份有限公司
地　　　　　址／（231）新北市新店區寶橋路235巷6弄6號2樓
電　　　　　話／（02）29178022

版權所有‧翻版必究
出　版　日　期／2022年5月　初版
定　　　　　價／380元
copyright © 2022 by Polo Chen
Published by Unitas Publishing Co., Ltd.
All Rights Reserved
Printed in Taiwan

本書由桃園市立圖書館補助出版

ISBN 978-986-323-457-9（平裝）
本書如有缺頁、破損、裝幀錯誤、請寄回調換